MW00791512

丑三ツ時

USHIMITSUDOKI -Midnight-
Art collection of Daisuke Richard

丑三ツ時　ダイスケリチャード作品集

USHIMITSUDOKI -Midnight-
Art collection of DaisukeRichard

DaisukeRichard

Author : DaisukeRichard

Design : Yuji Nojo(BALCOLONY.)
Editor : Yuka Tsutsui

PIE International Inc.
2-32-4 Minami-Otsuka, Toshima-ku, Tokyo 170-0005 JAPAN
international@pie.co.jp
www.pie.co.jp/english
ISBN978-4-7562-5473-3 (outside Japan)
Printed in Japan

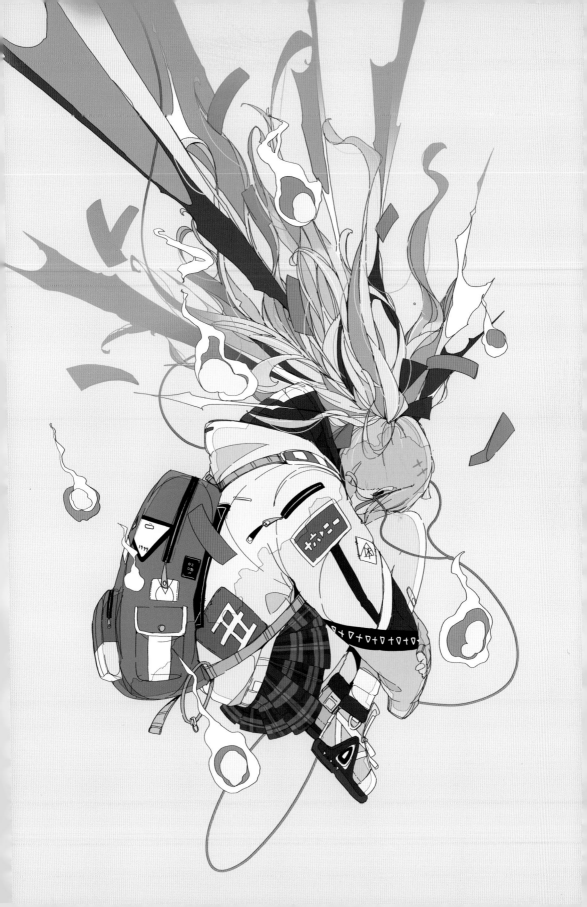

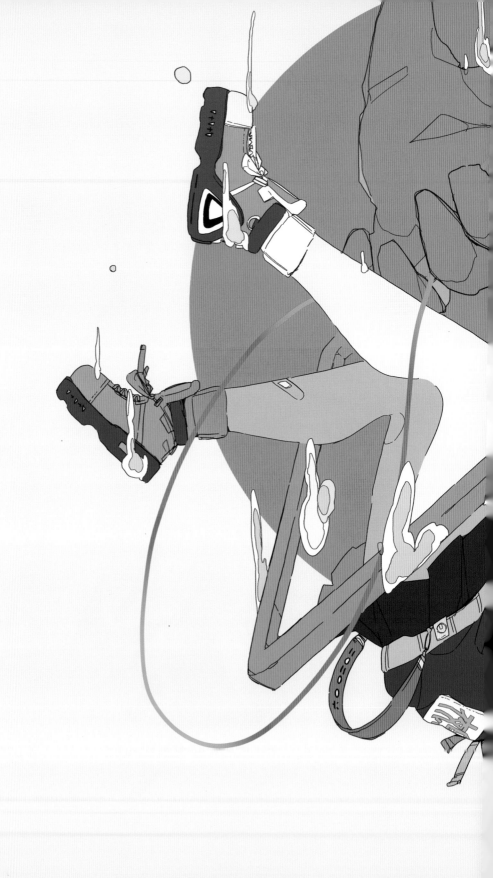

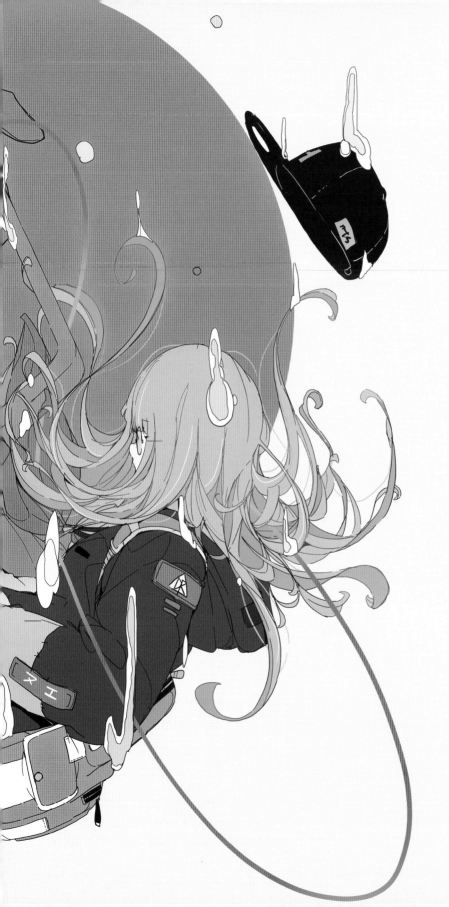

個展「ネオ」旧メインビジュアル〈pixiv WAEN GALLERY〉

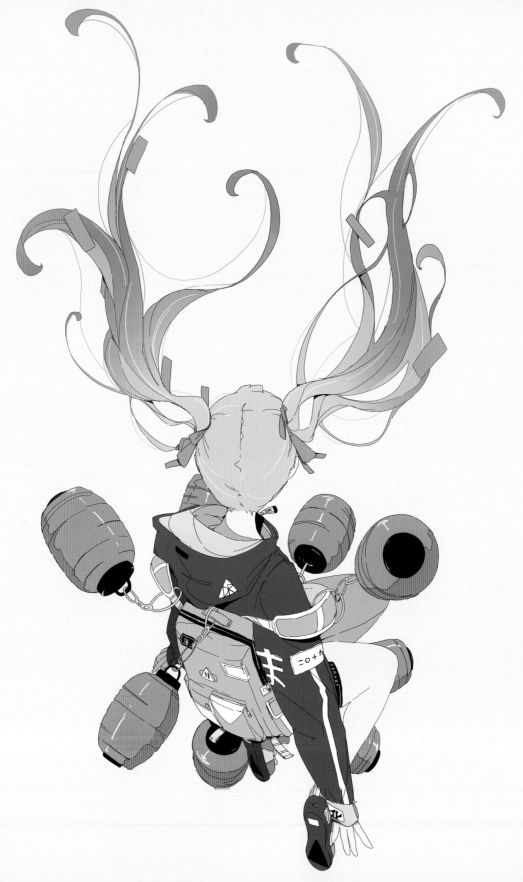

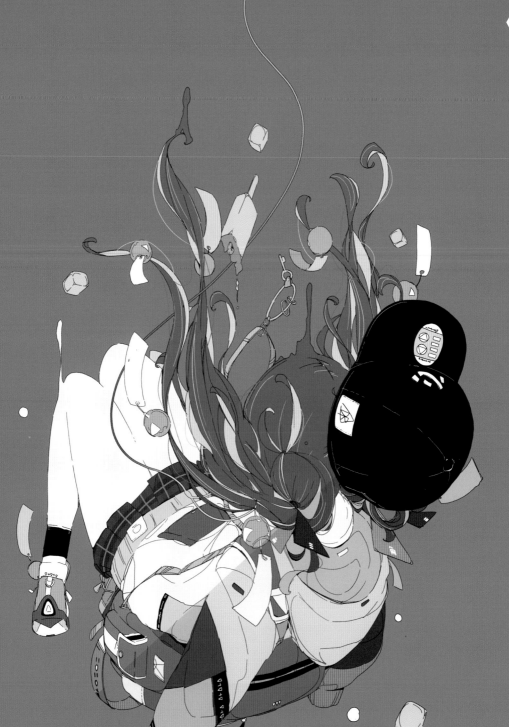

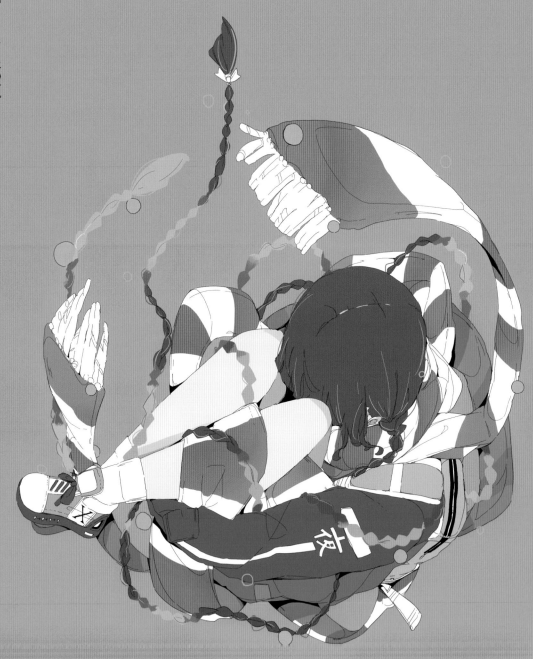

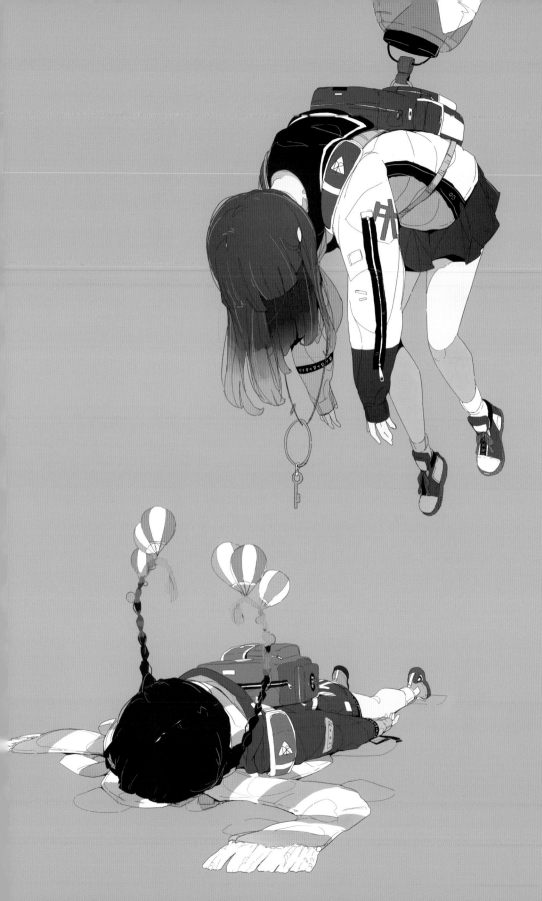

「小さい宇宙人」

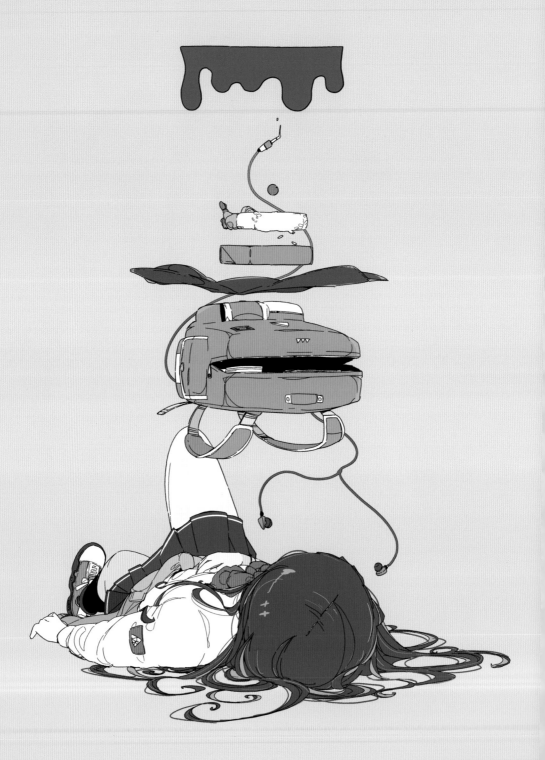

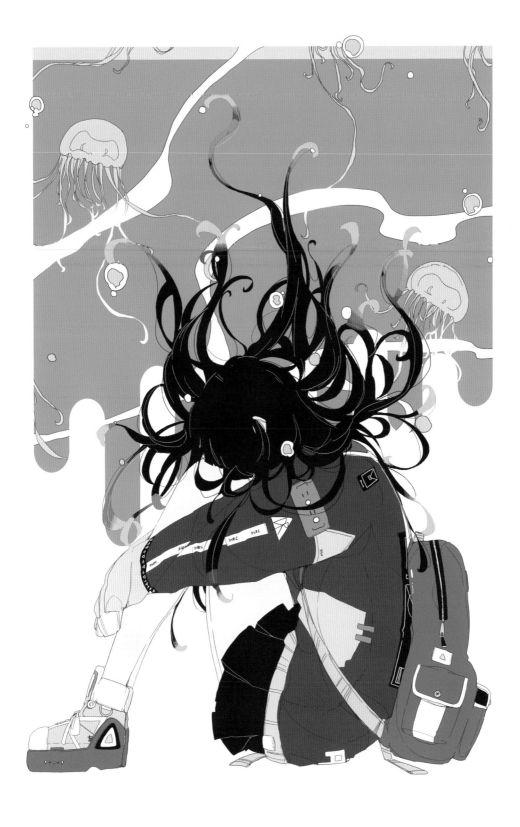

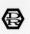

『しねるくすり』装画（平沼正樹 著／産業編集センター）

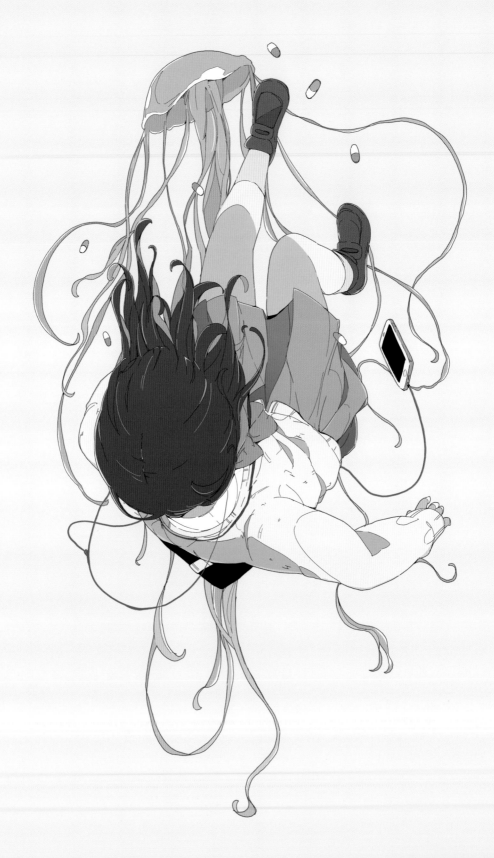

『いきるりすく』装画（平沼正樹 著／産業編集センター）

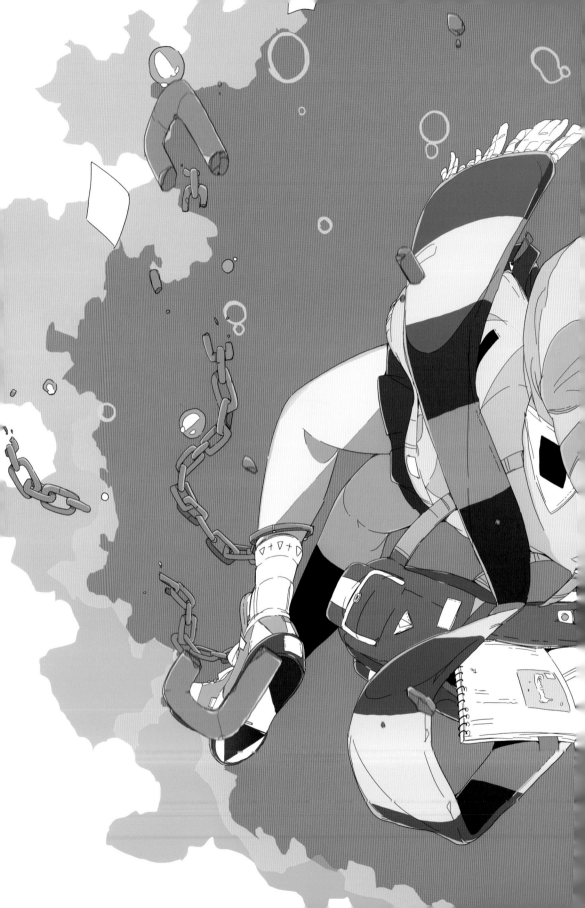

『ILLUSTRATION 2020』装画（平泉康児 編／翔泳社）

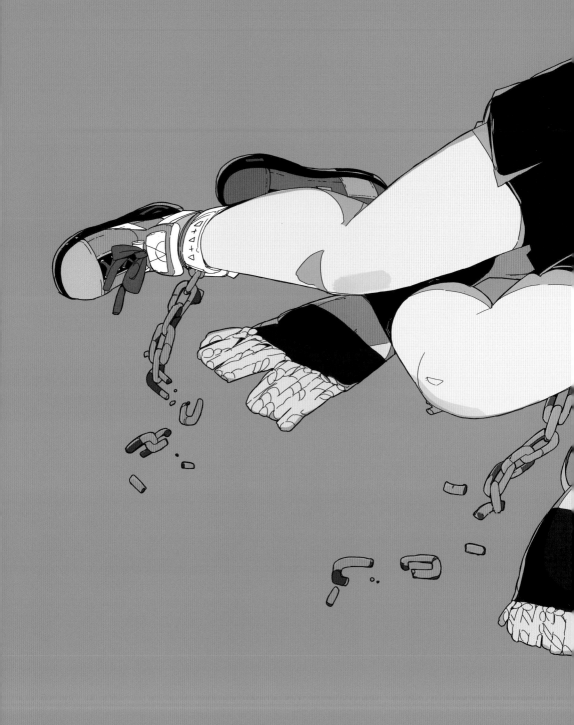

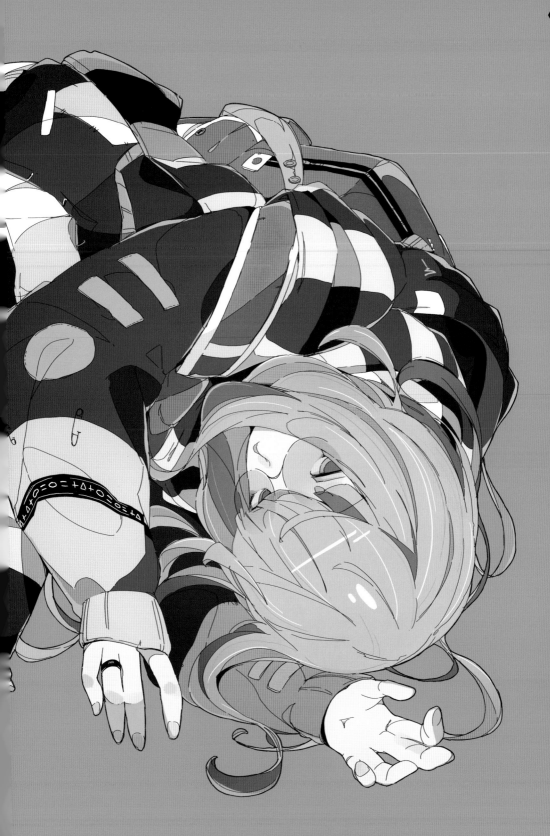

『ILLUSTRATION 2020 特別版』装画（平泉康児 編／翔泳社）

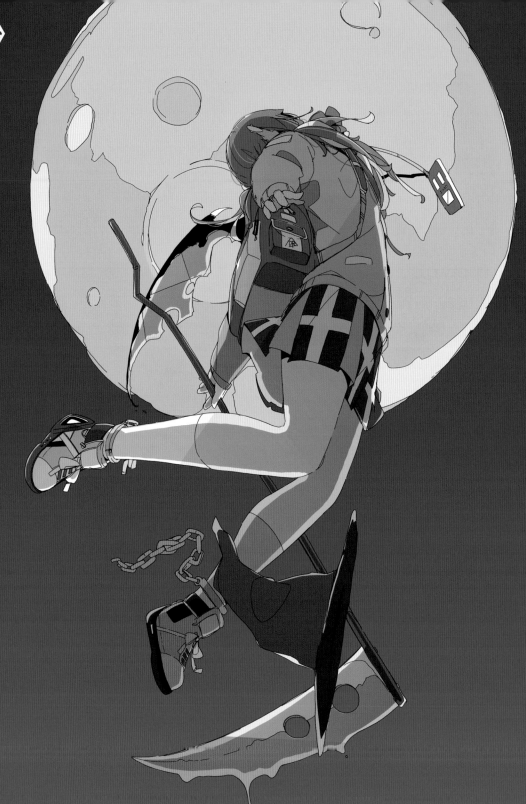

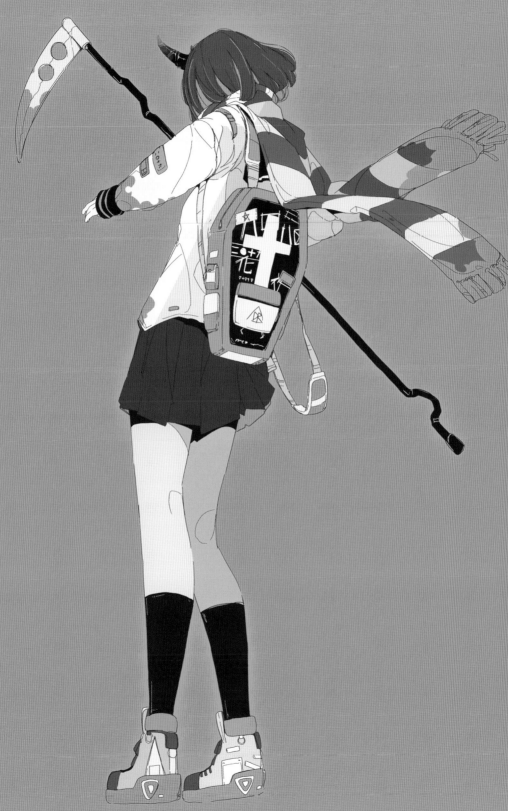

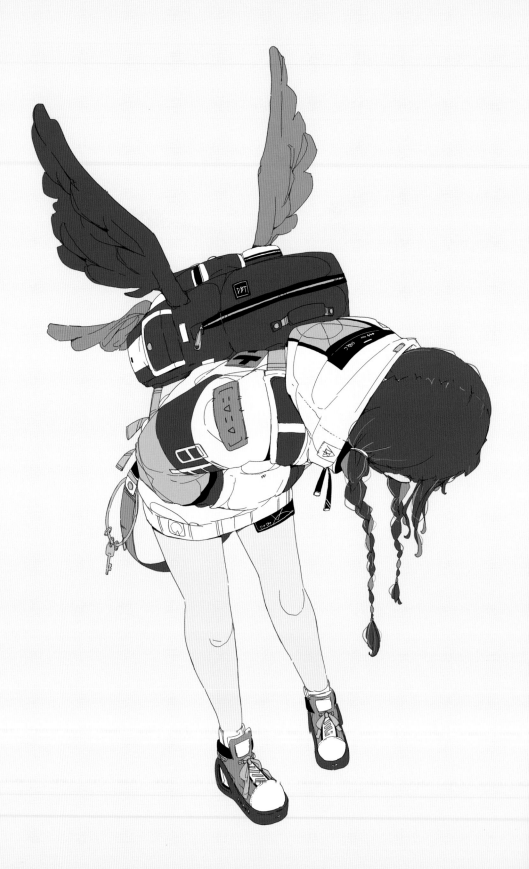

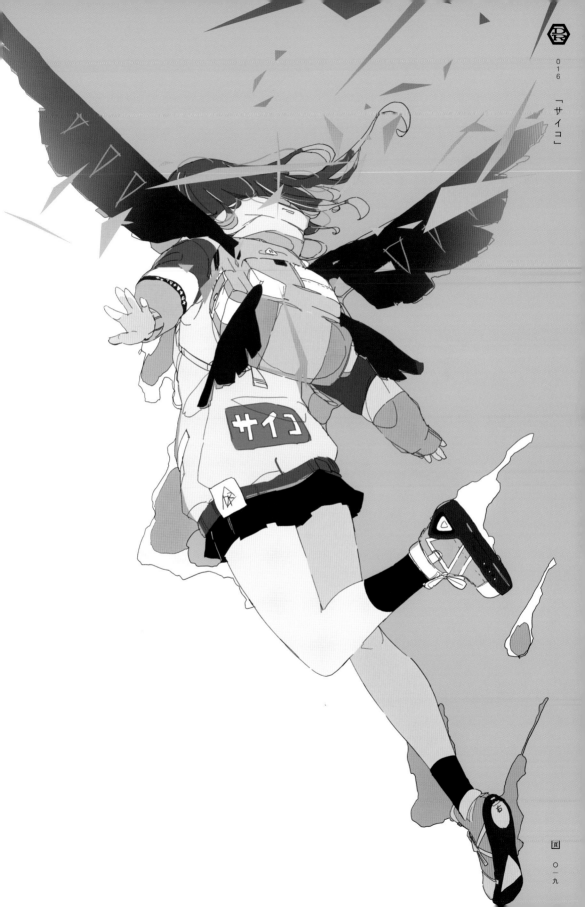

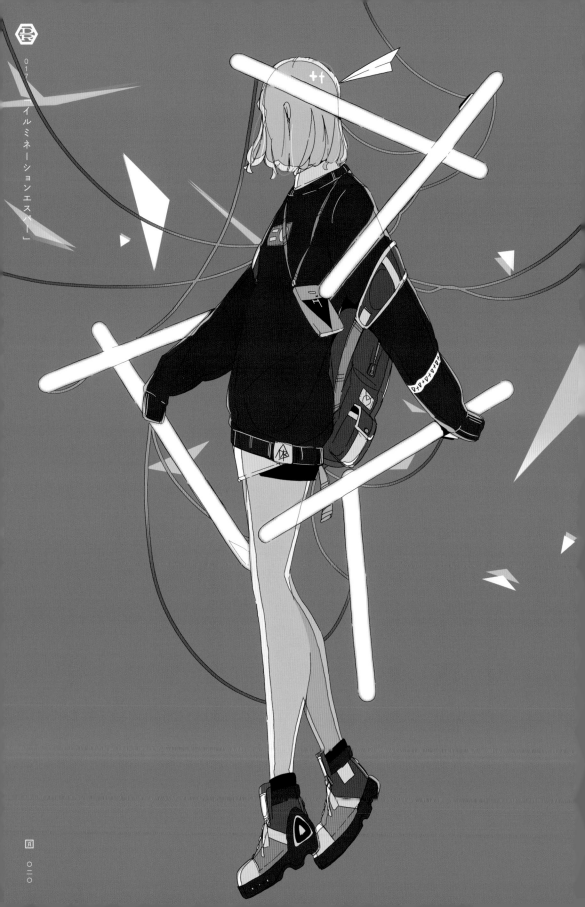

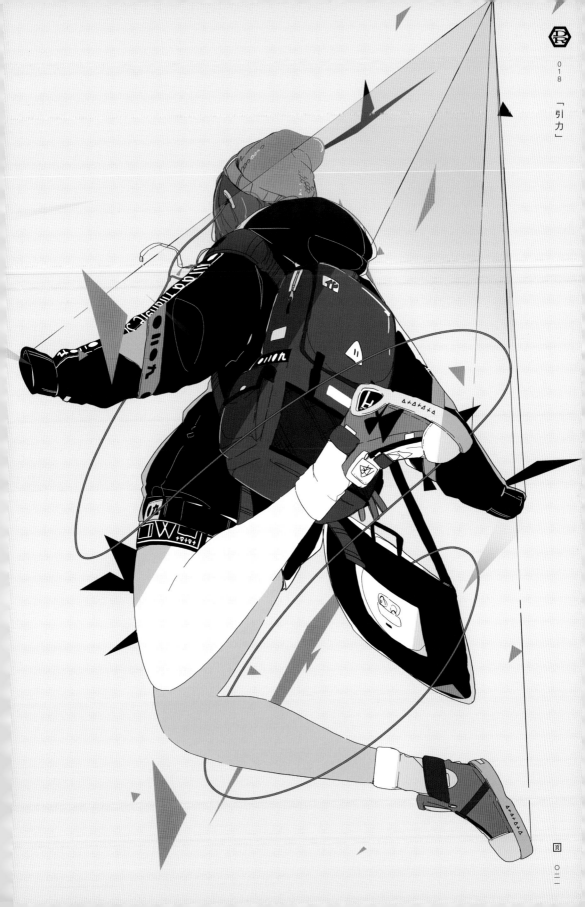

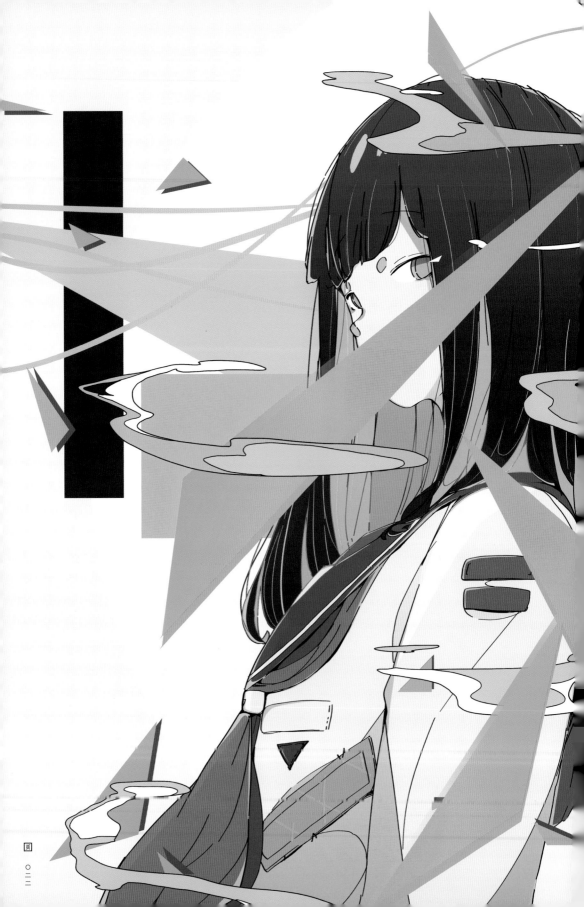

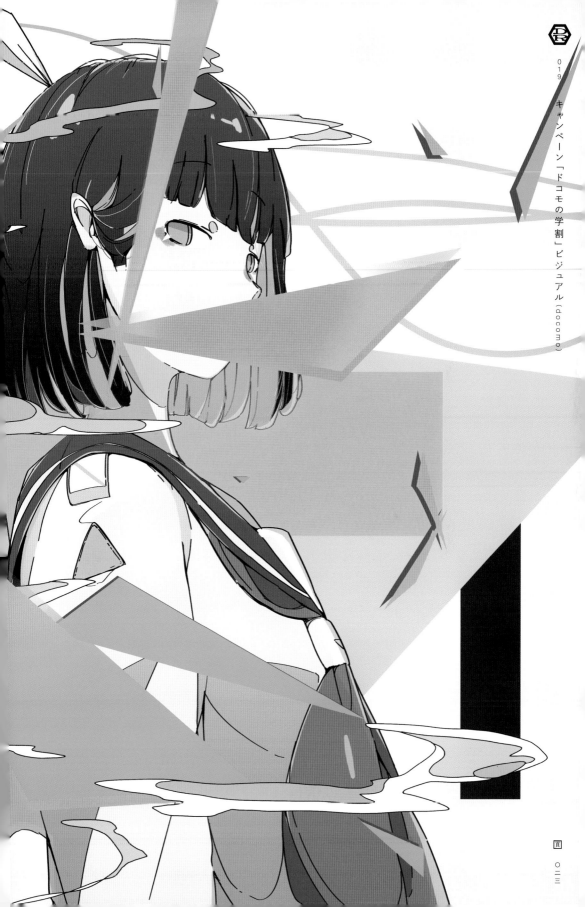

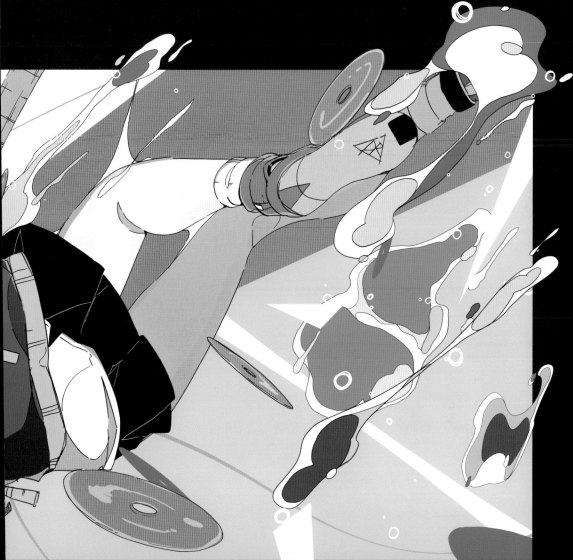

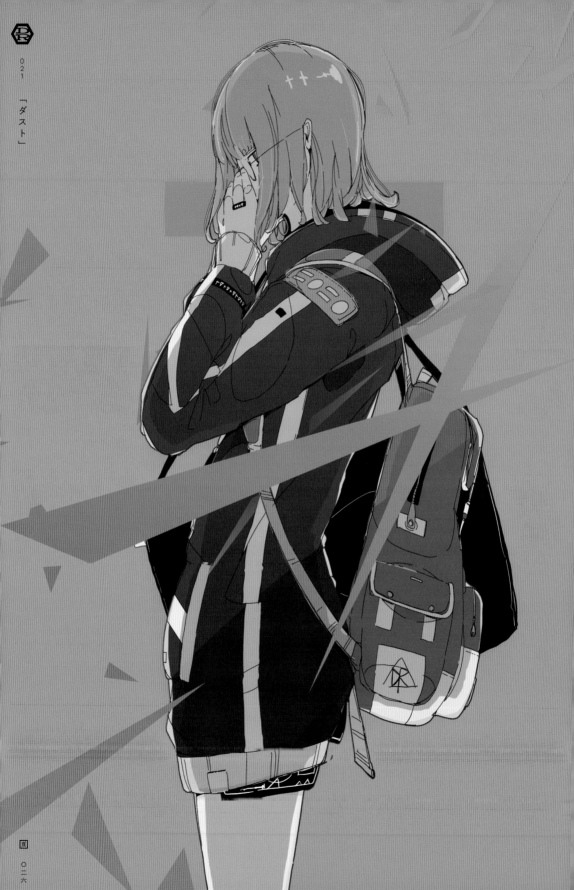

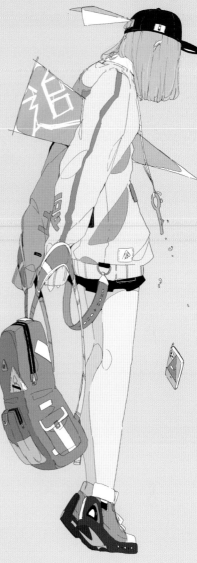

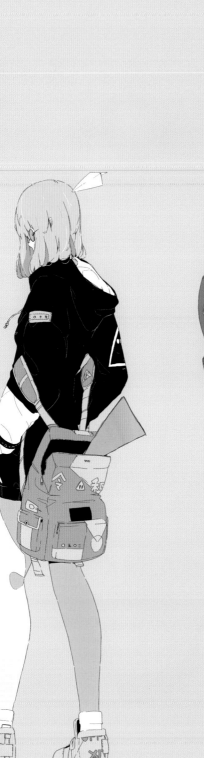

「休校中の課題に手をつけない人」

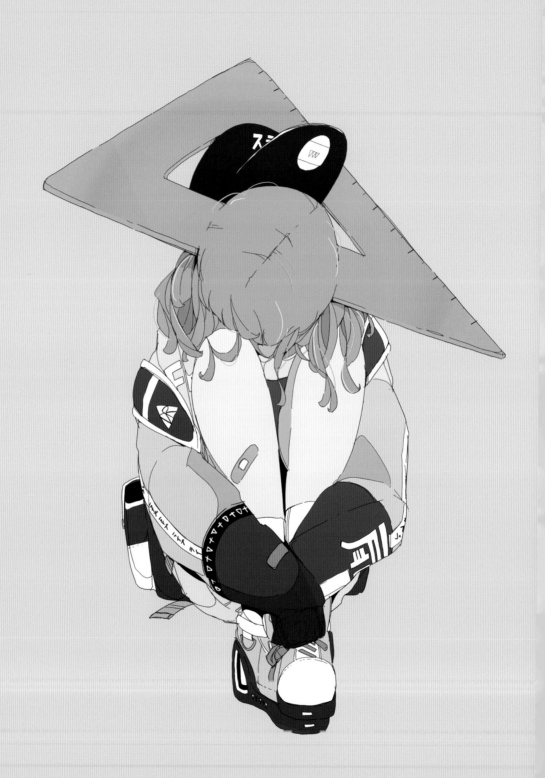

「頭に乗せたものの機能が備わる人」

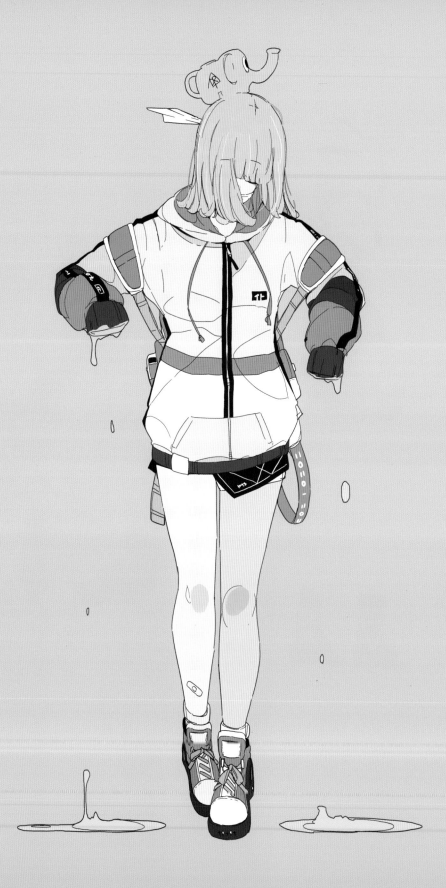

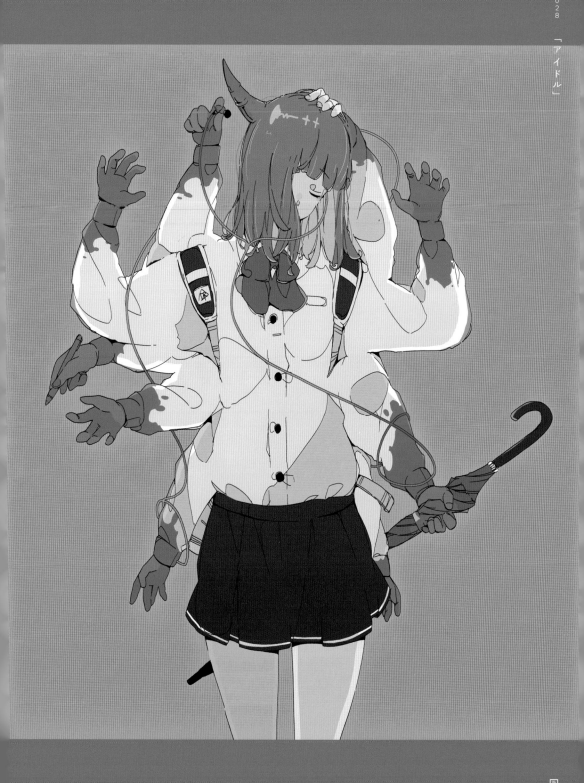

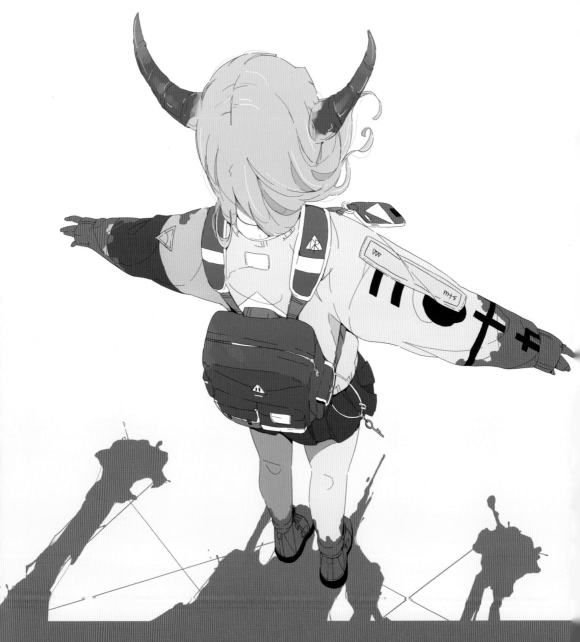

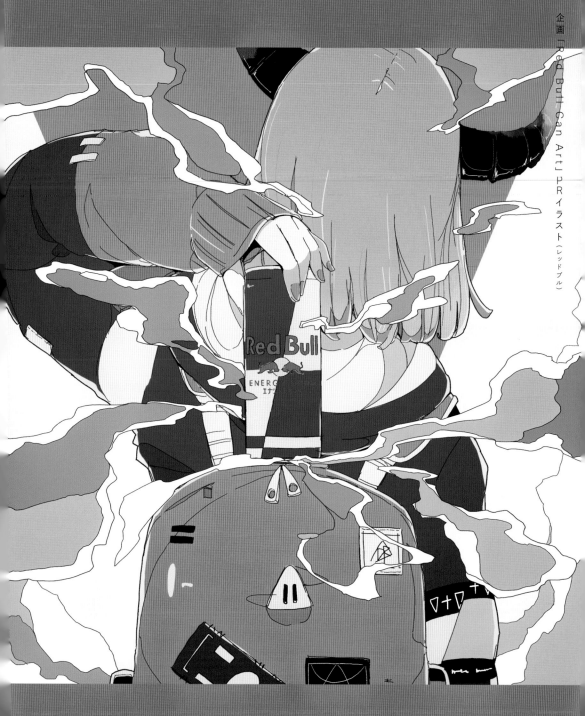

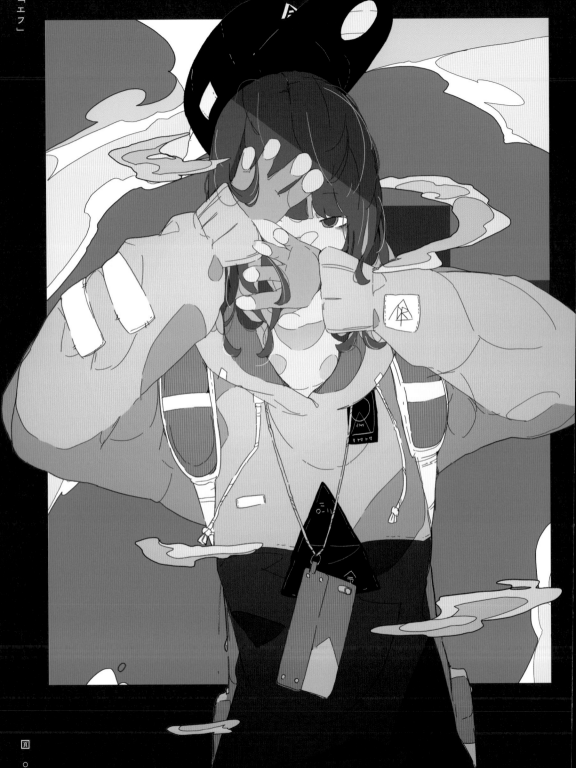

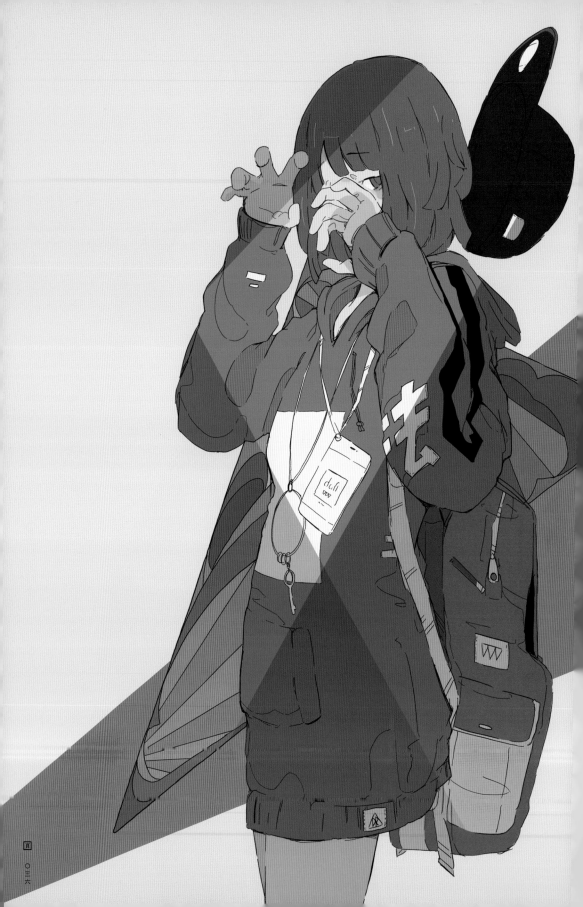

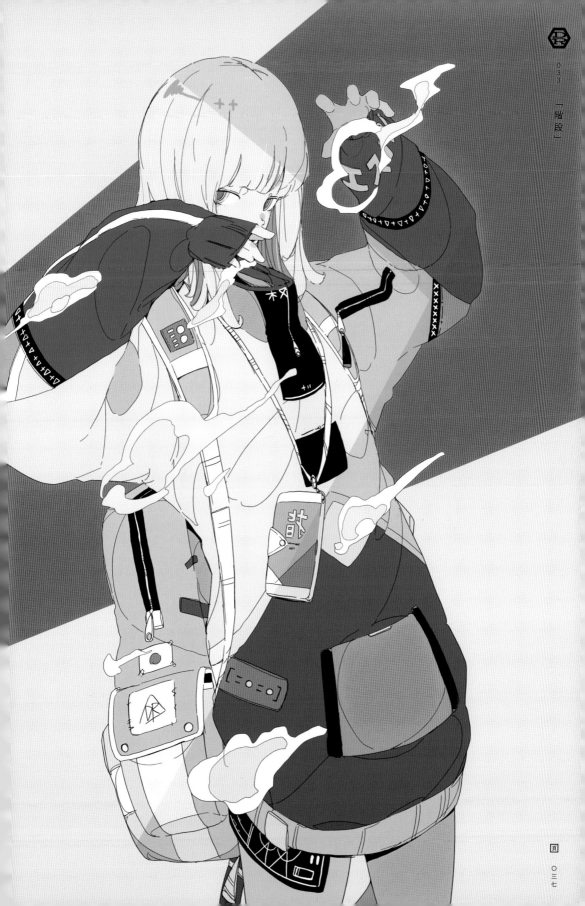

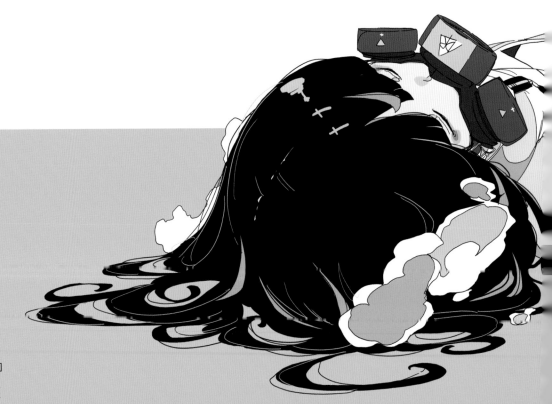

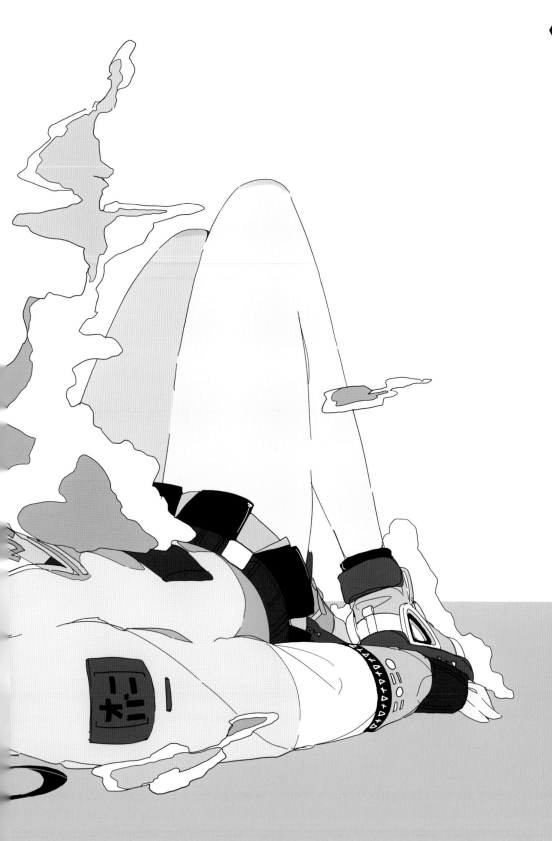

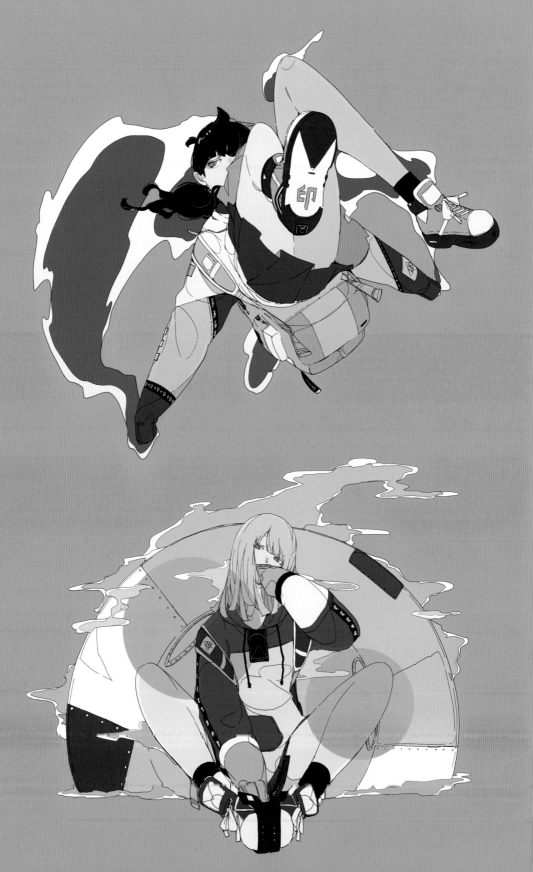

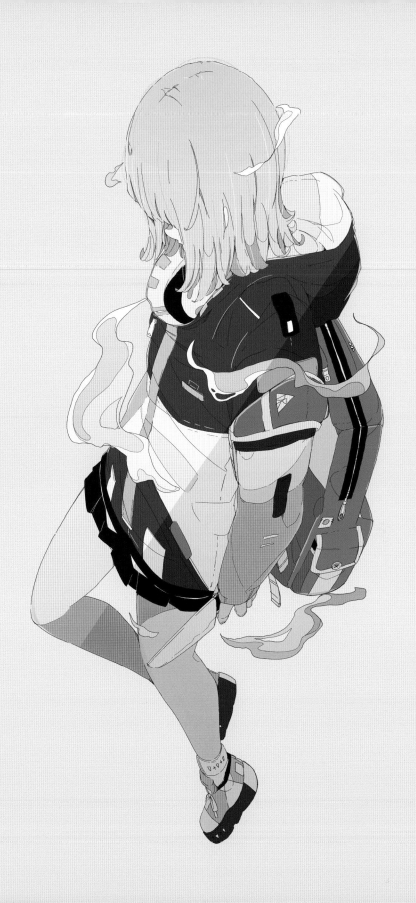

「ドロップアウト」

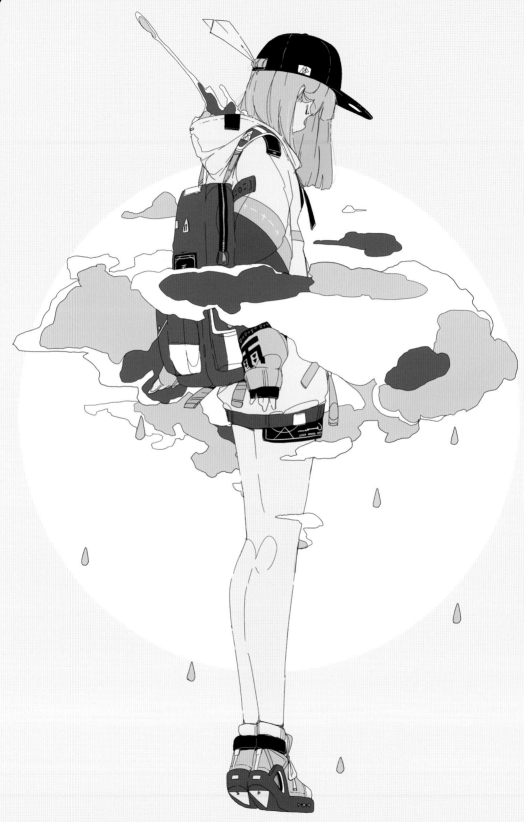

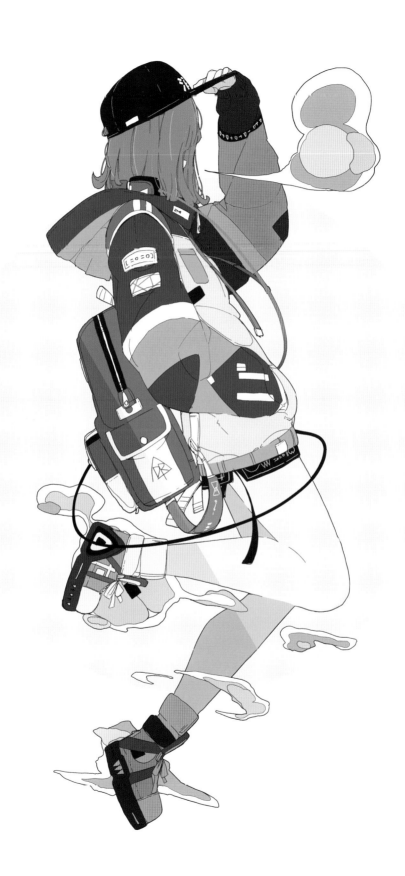

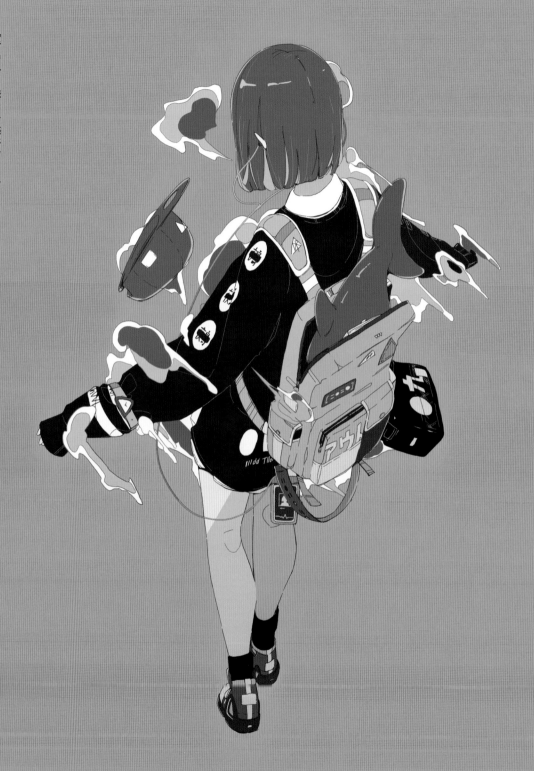

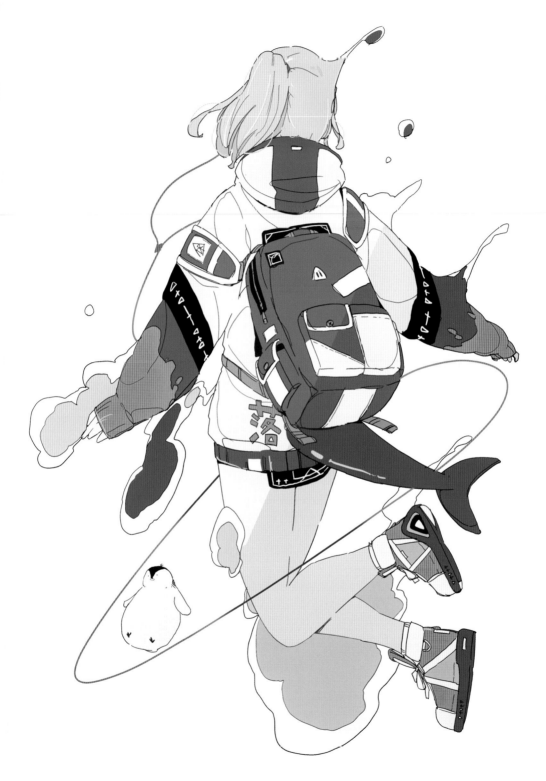

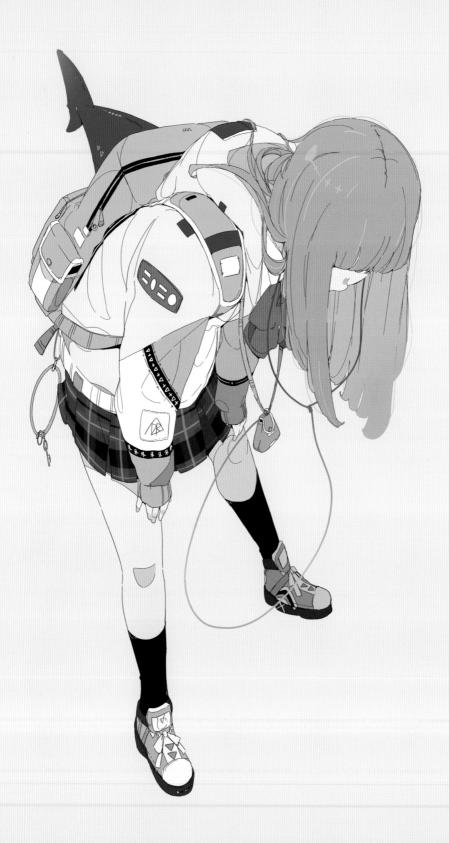

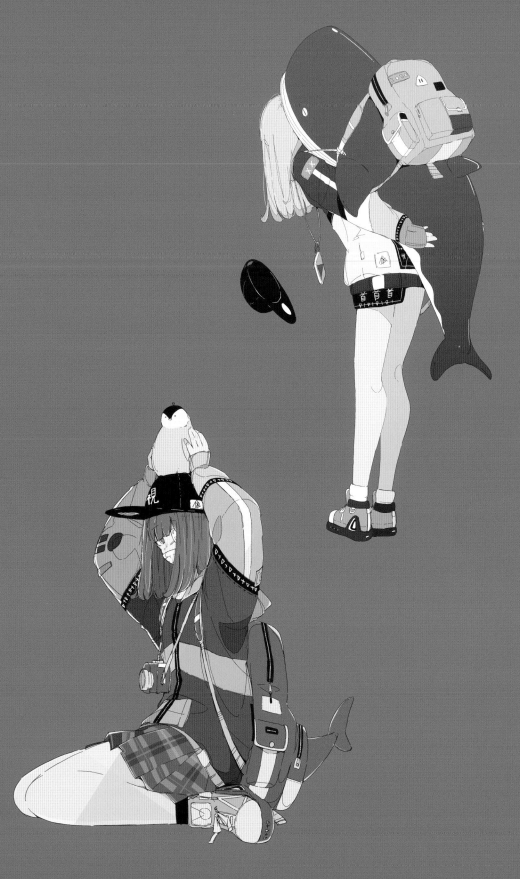

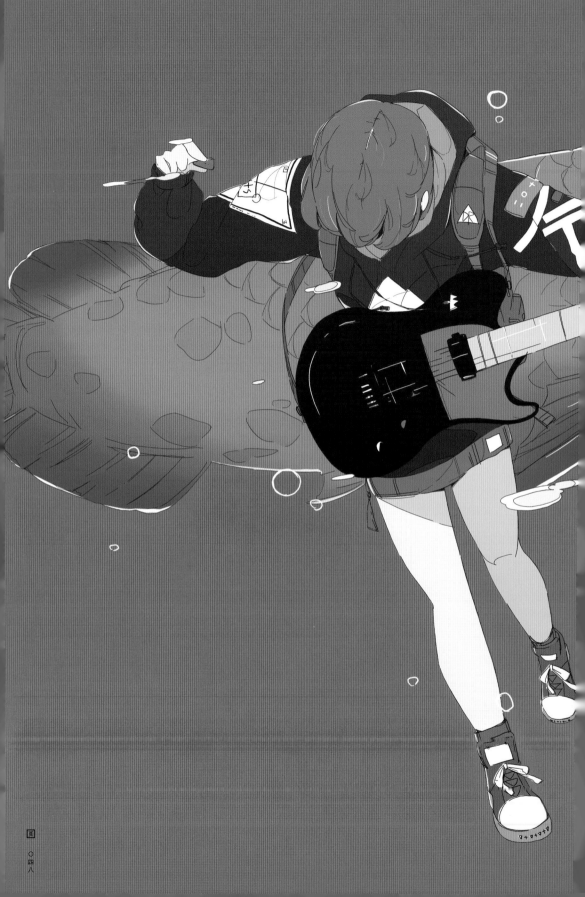

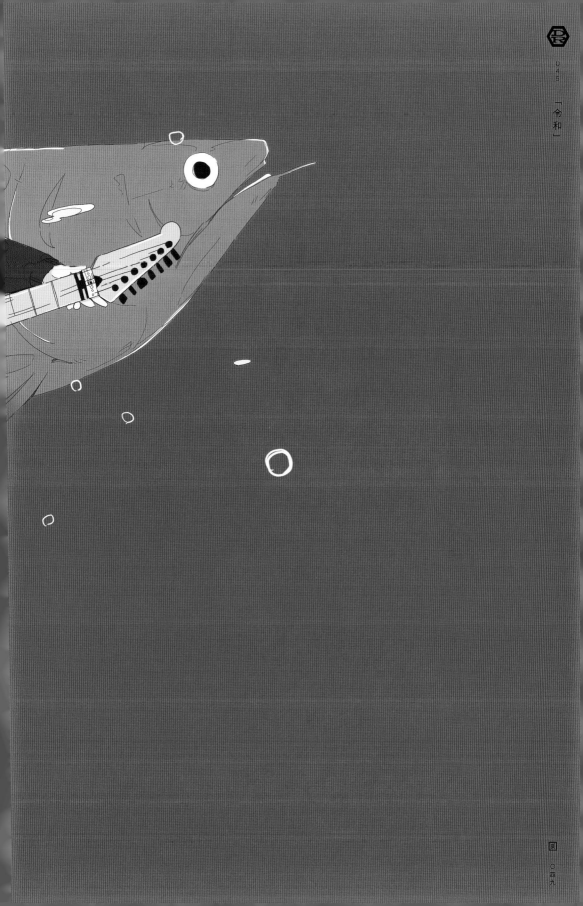

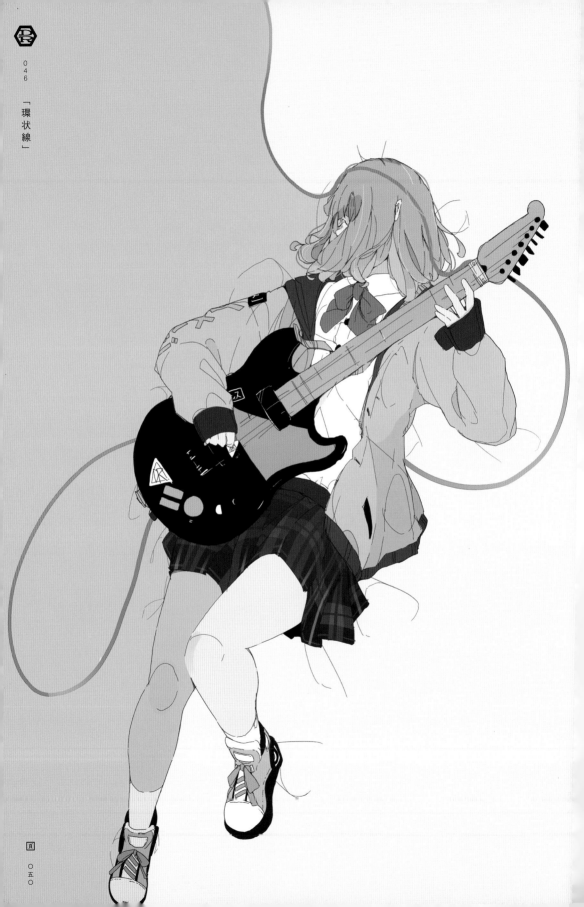

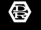

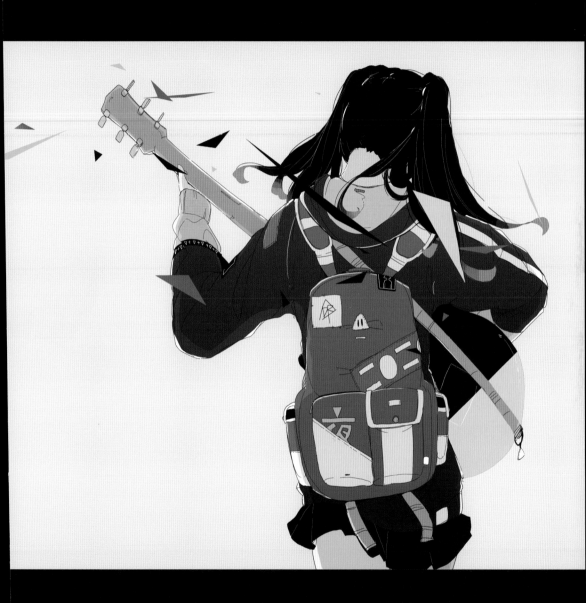

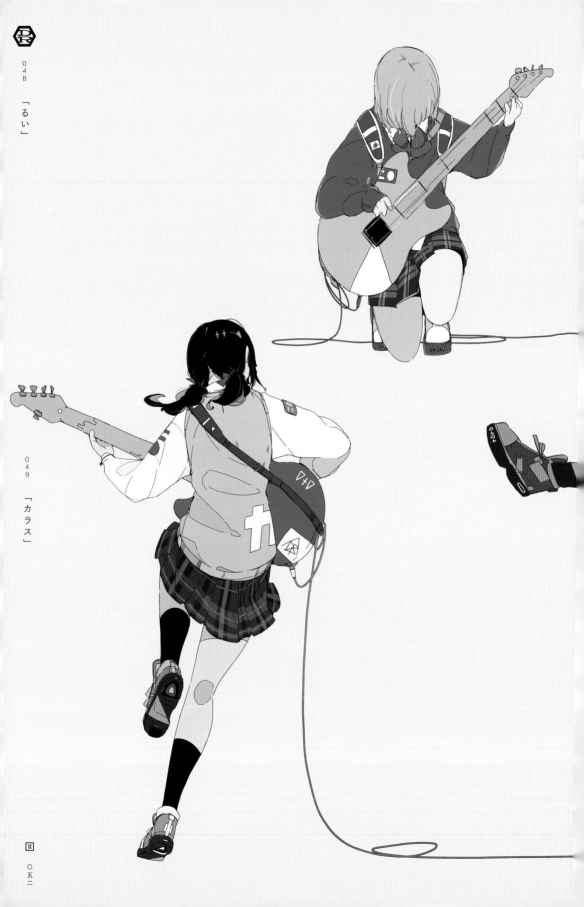

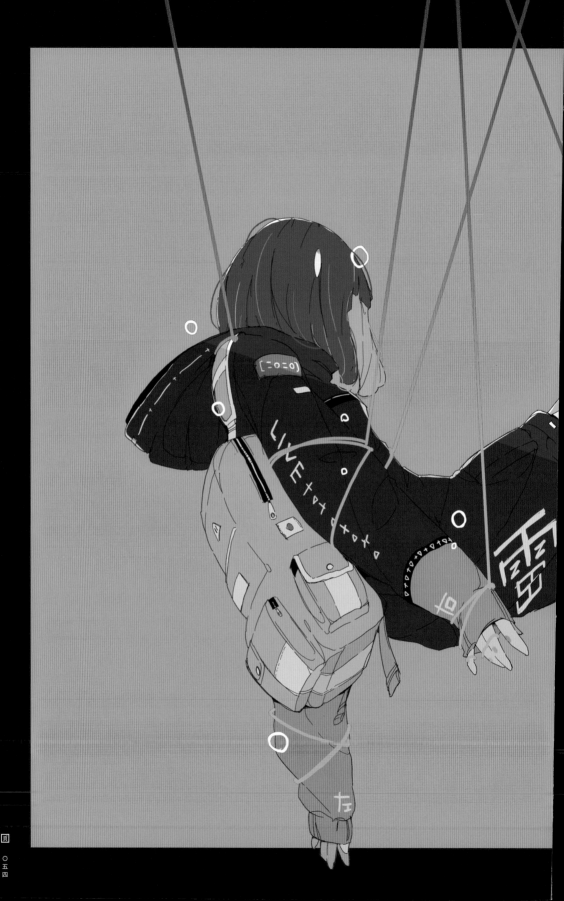

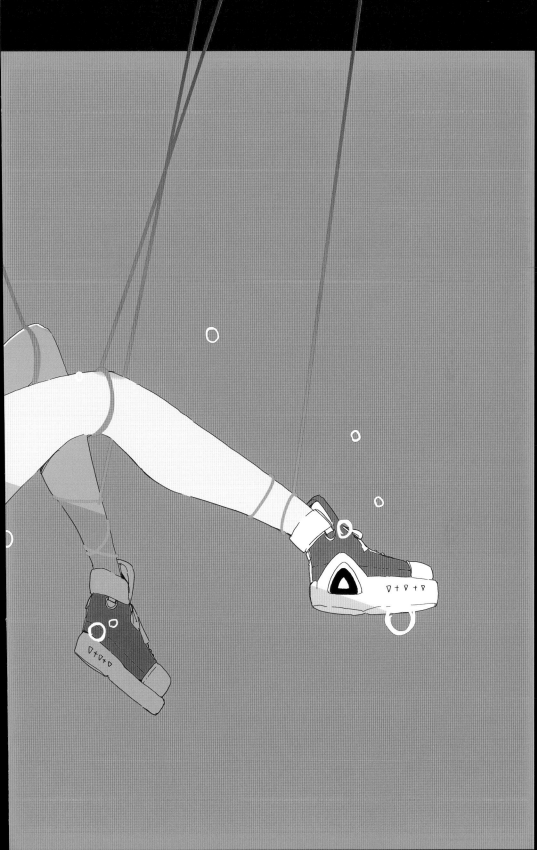

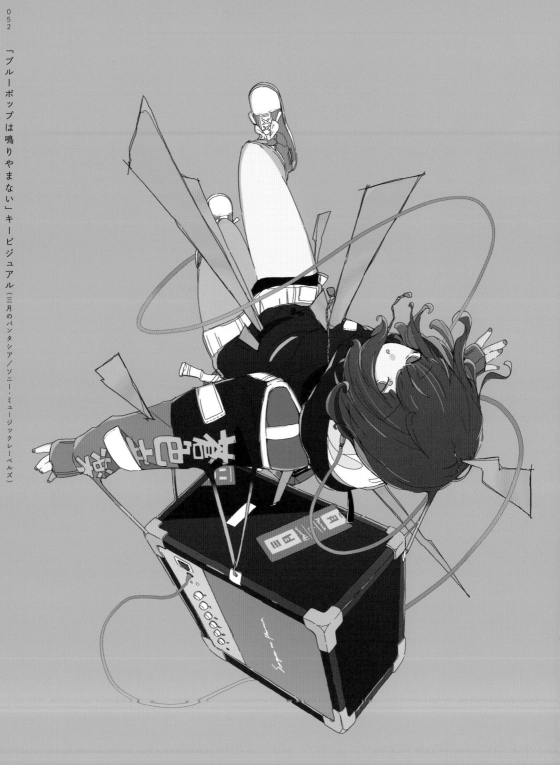

「ブルーポップは鳴りやまない」キービジュアル〈三月のパンタシア／ソニー・ミュージックレーベルズ〉

「ブルーポップは鳴りやまない」ジャケットイラスト（三月のパンタシア／ソニー・ミュージックレーベルズ）

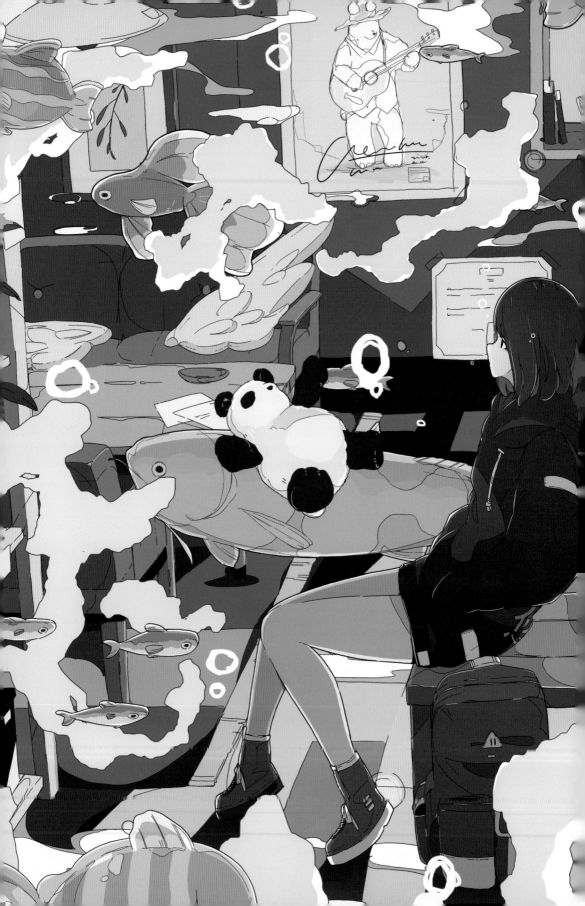

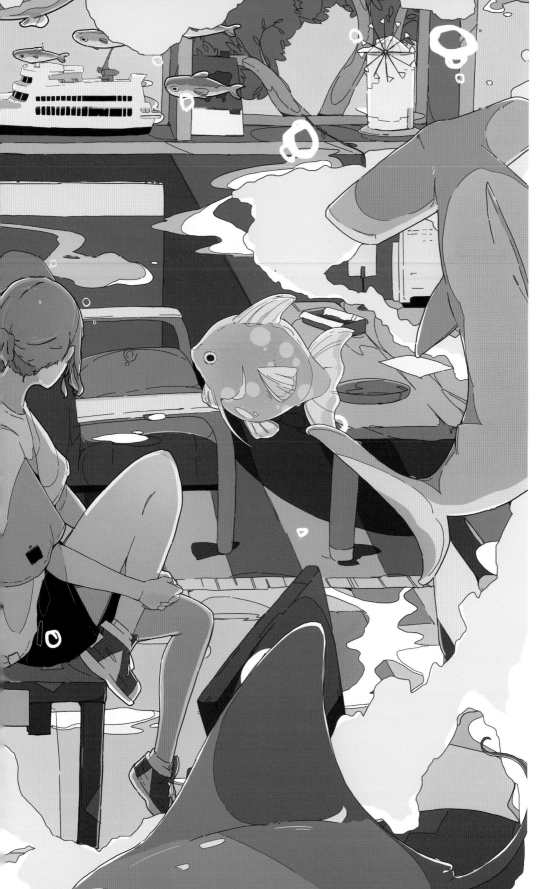

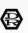

「リモートで写すのに抵抗のある部屋」

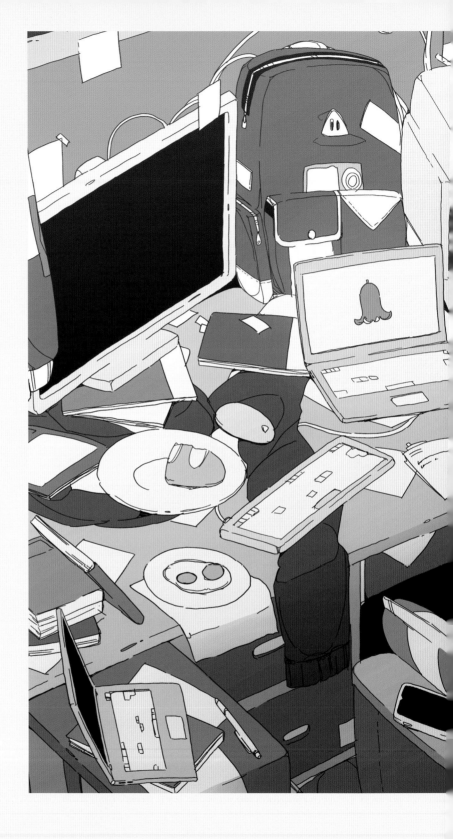

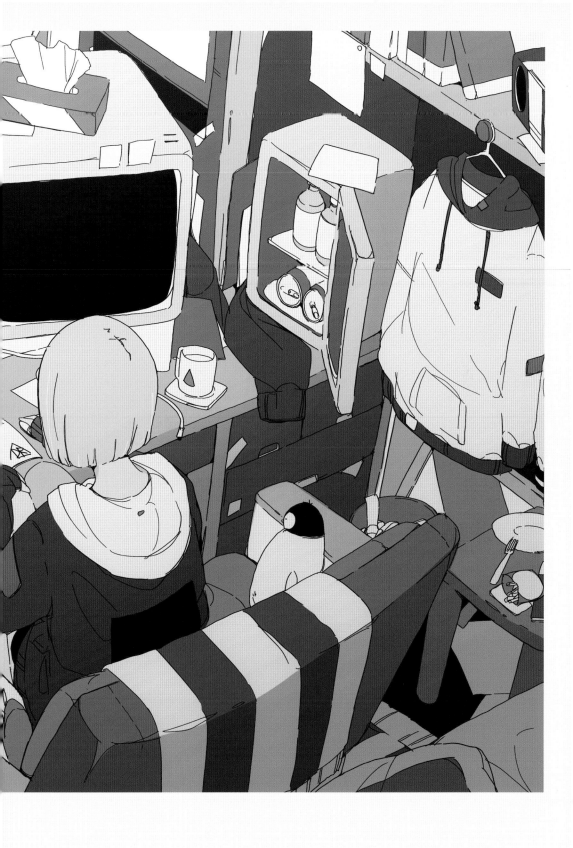

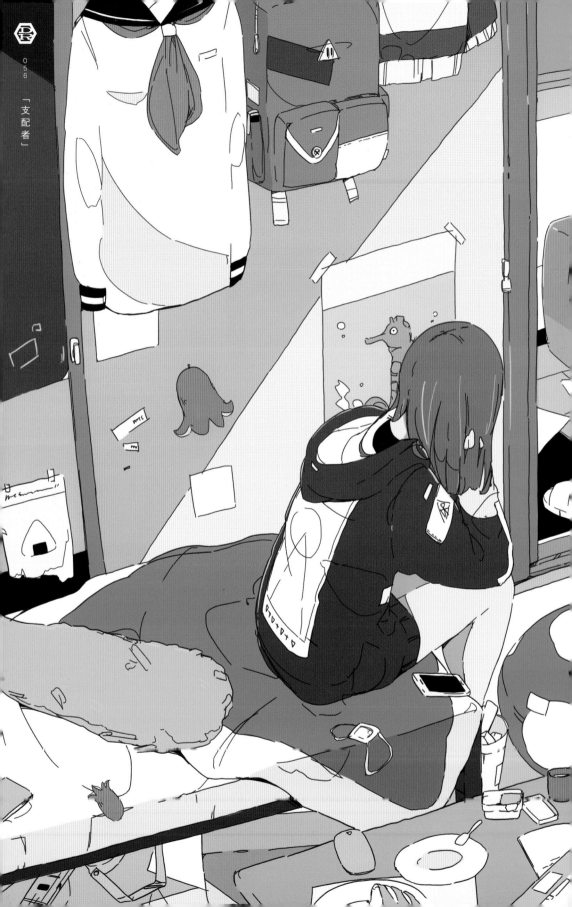

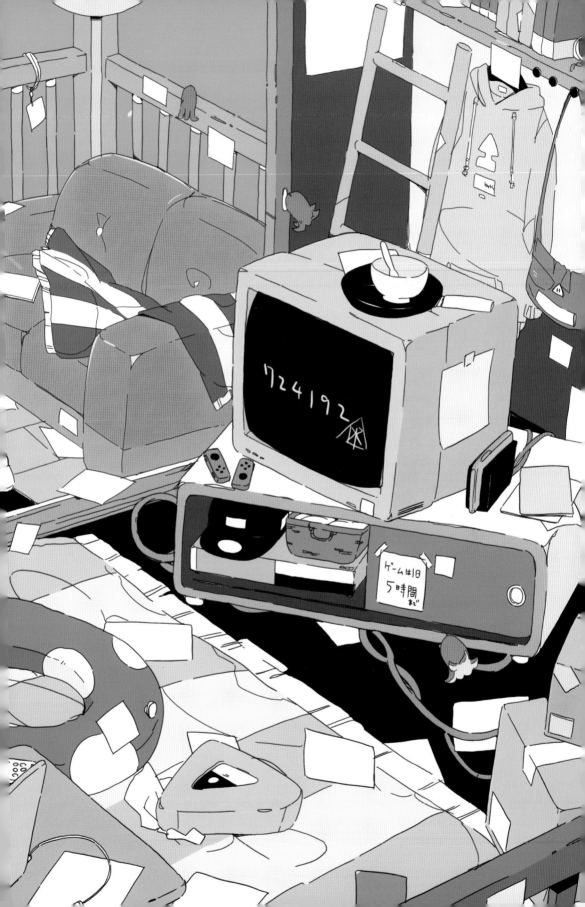

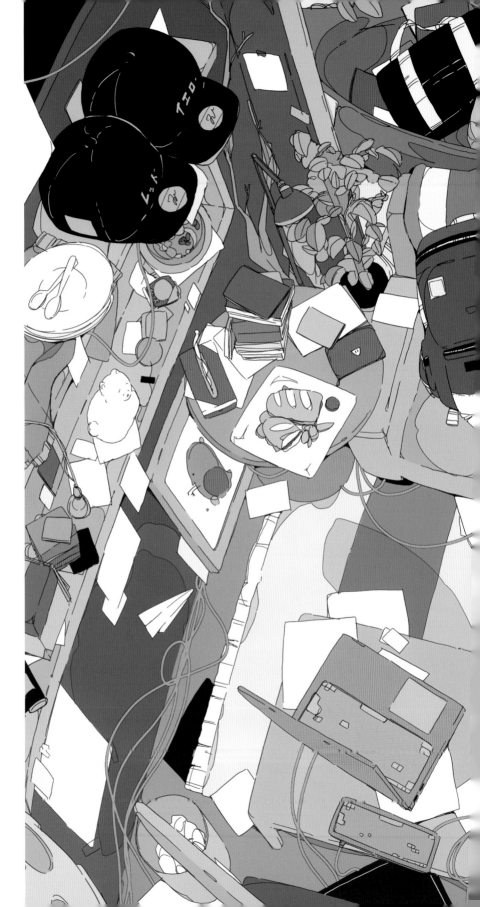

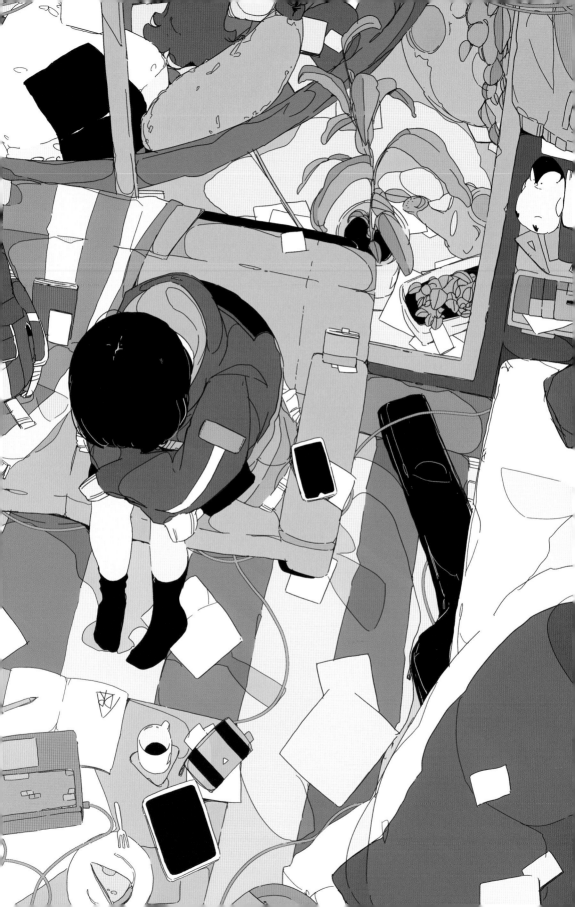

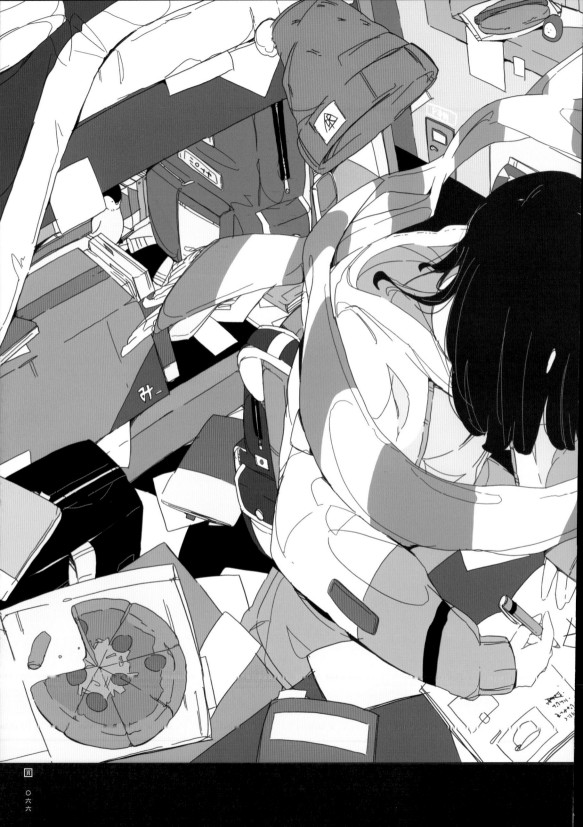

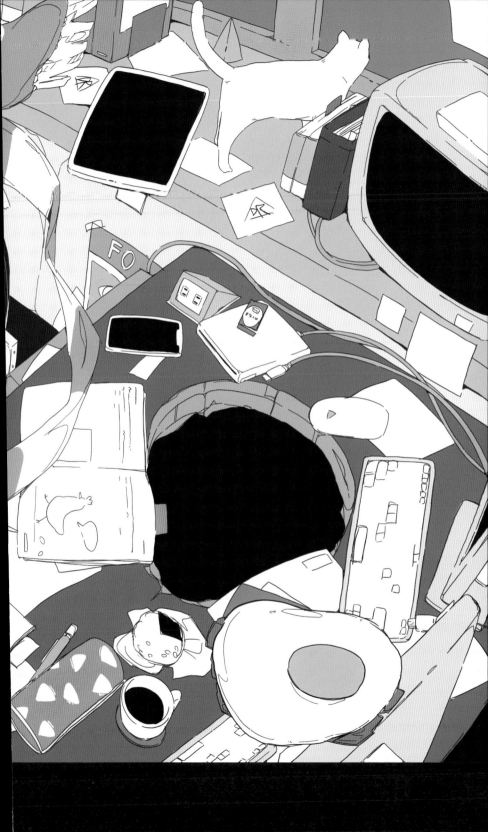

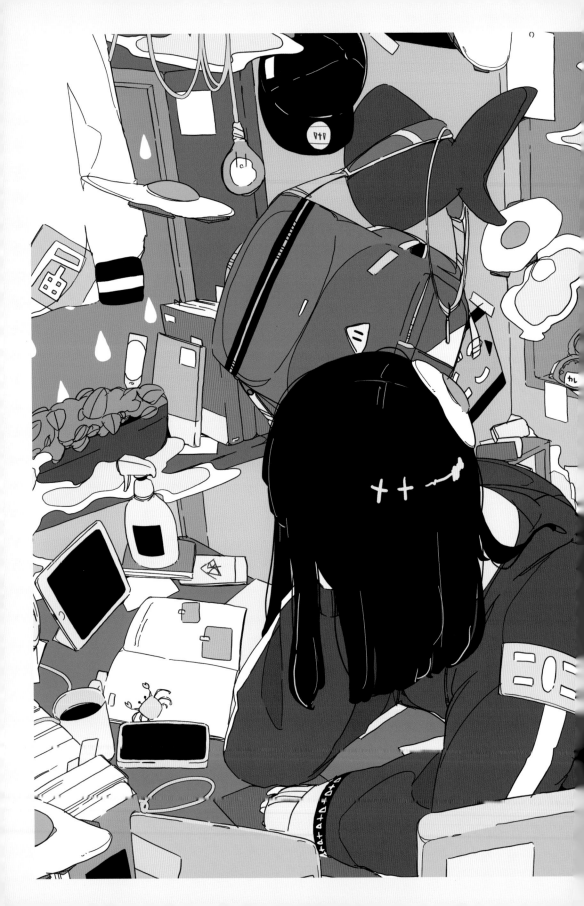

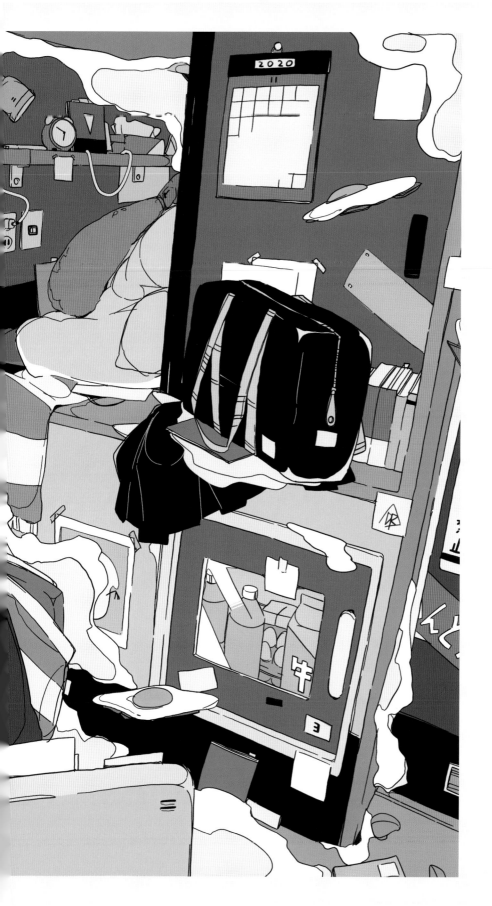

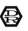
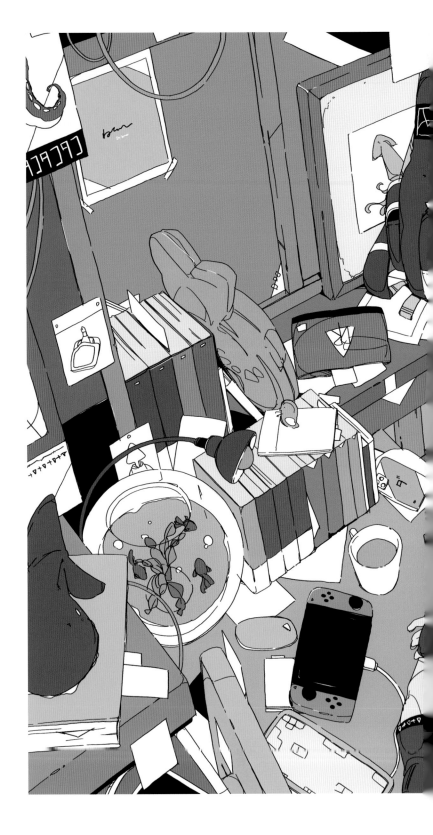

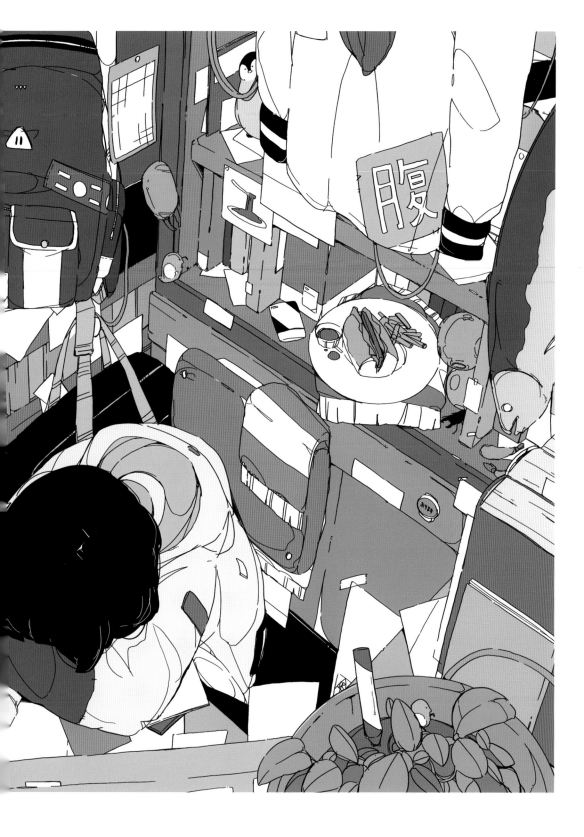

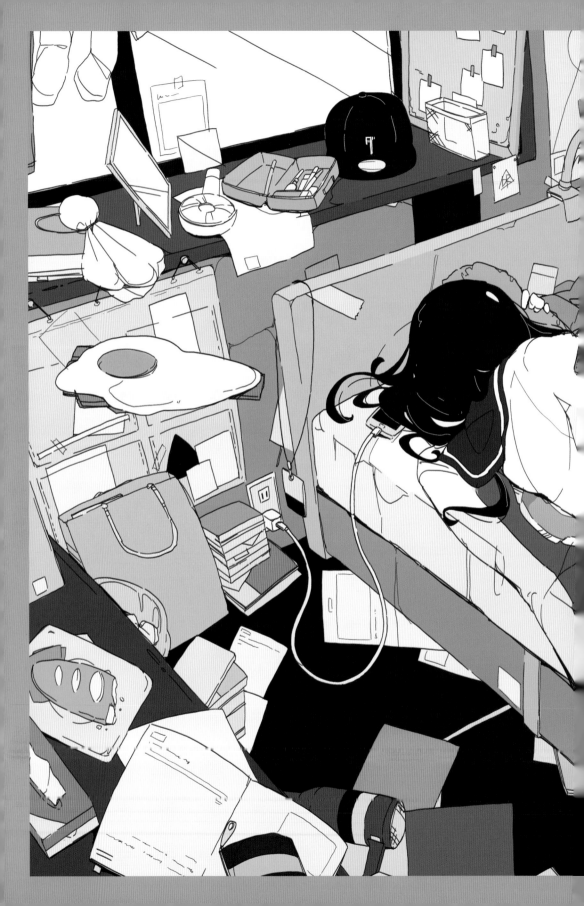

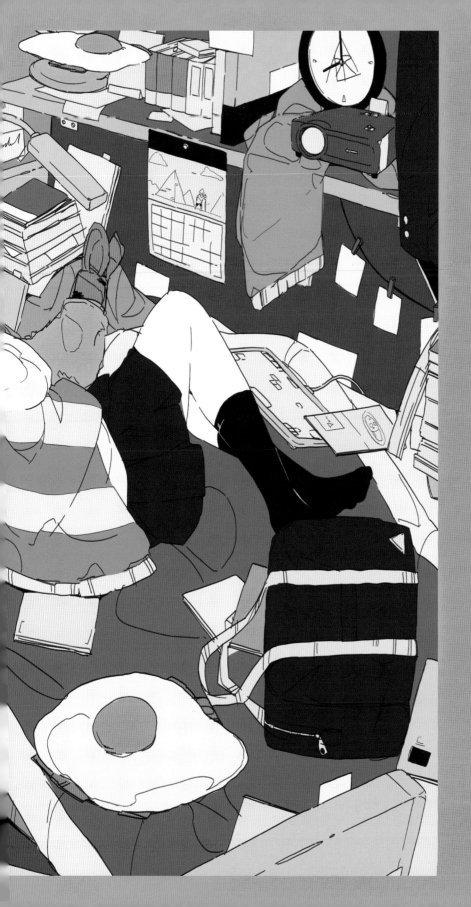

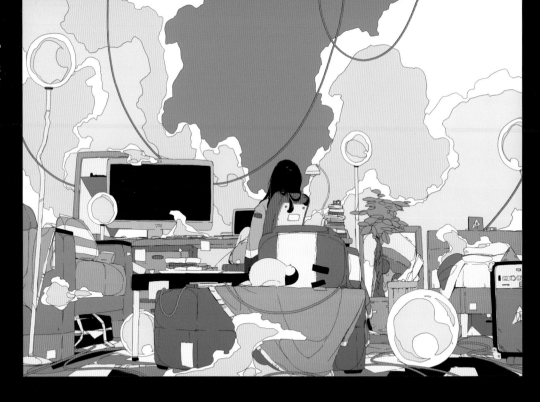

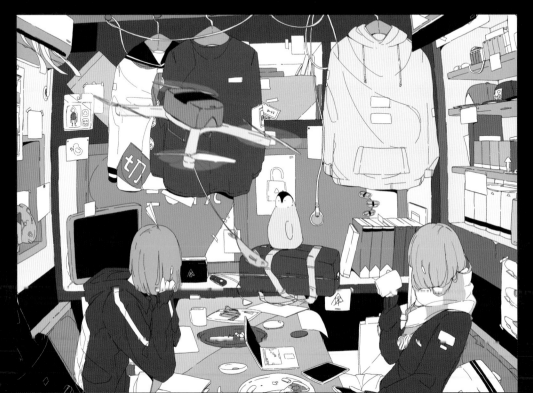

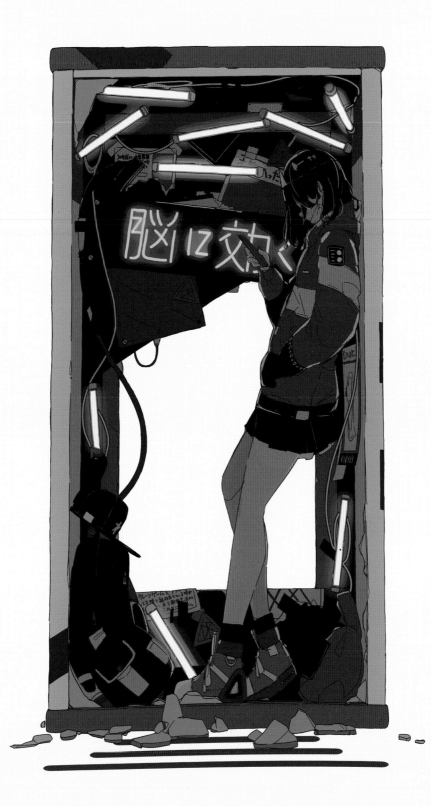

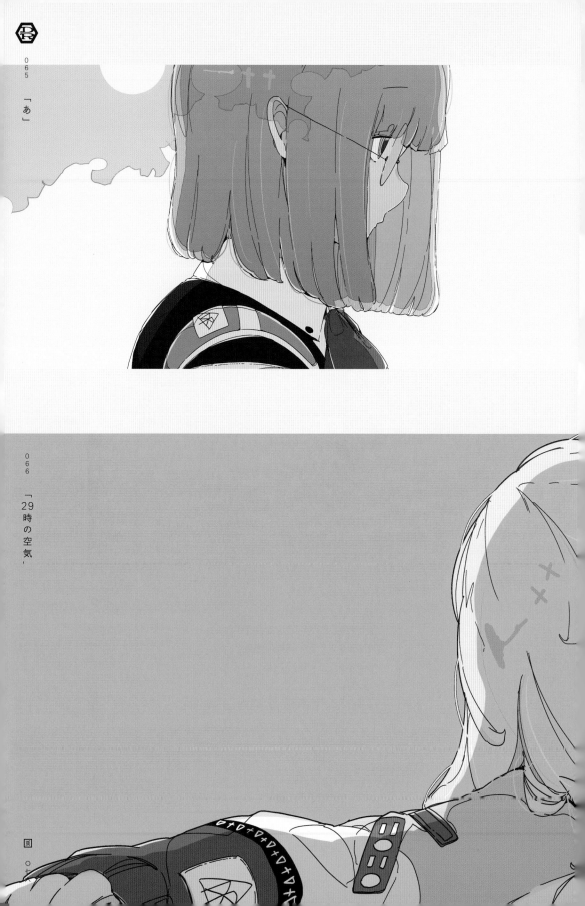

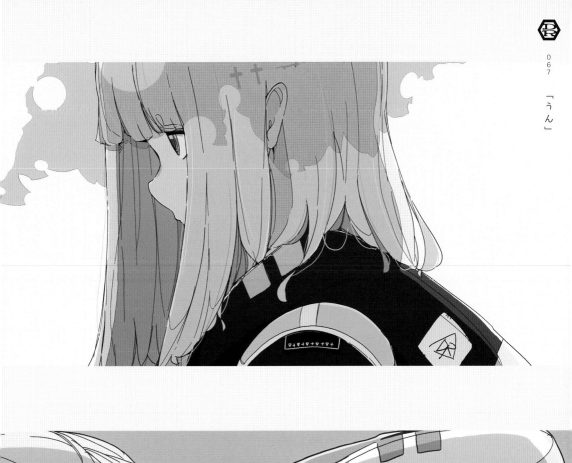

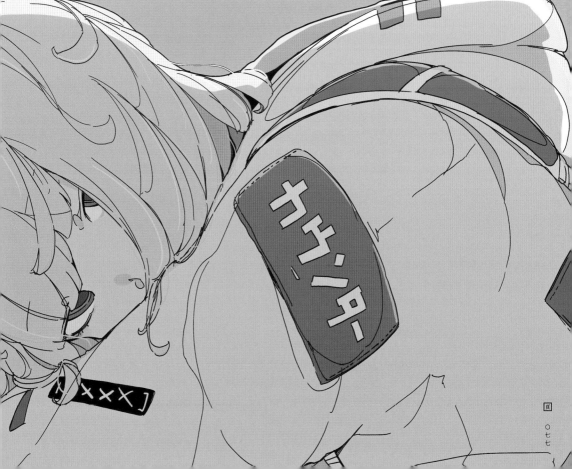

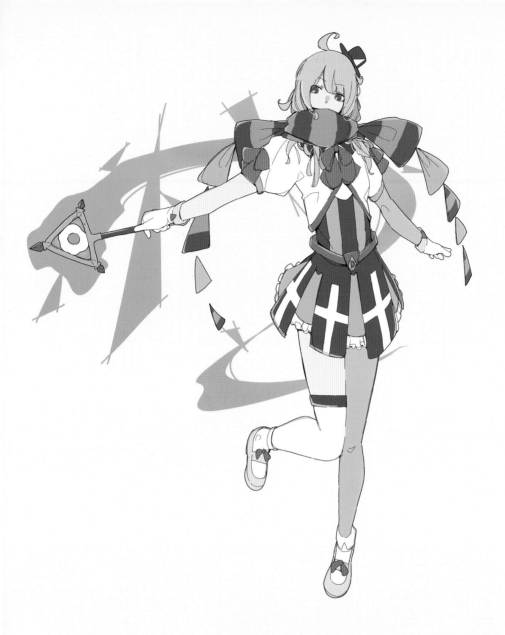

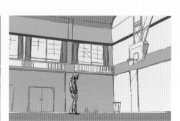

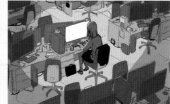
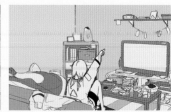

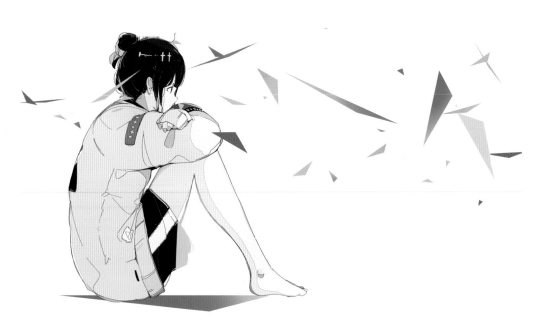

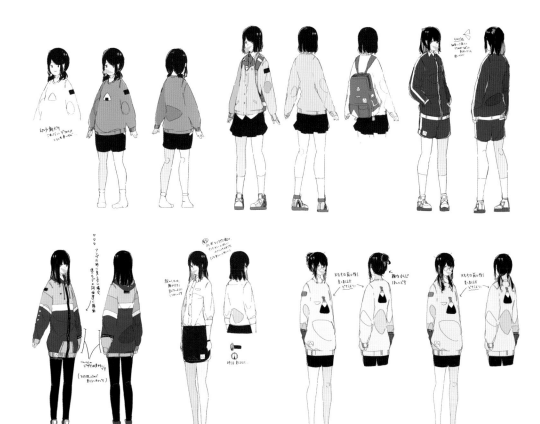

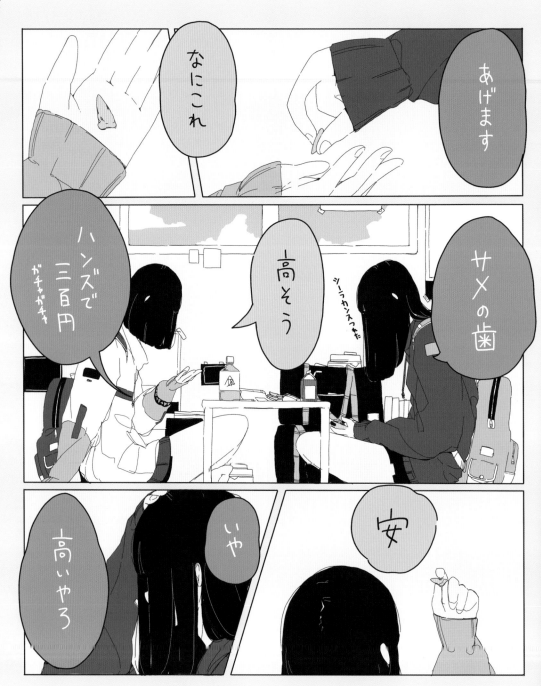

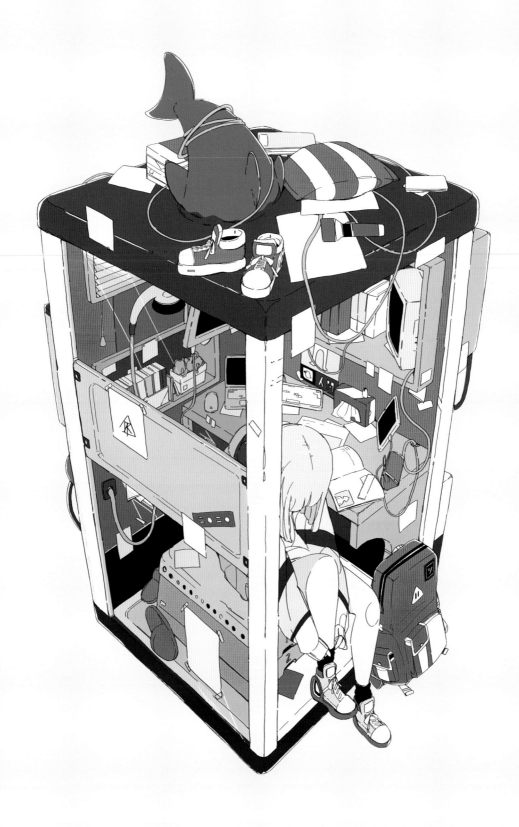

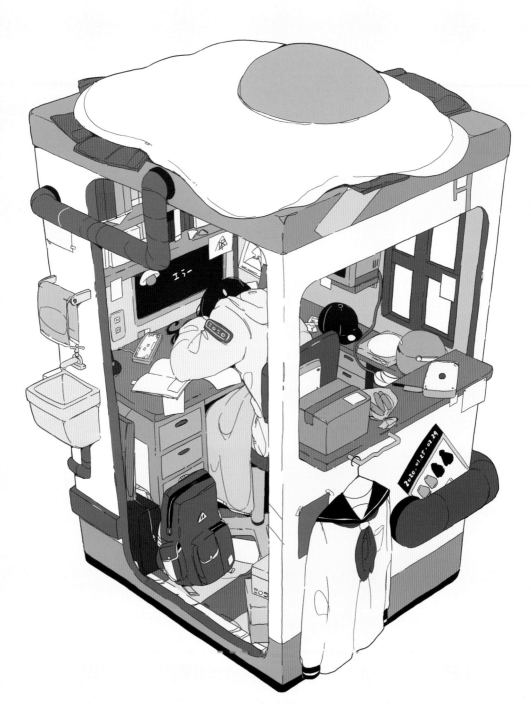

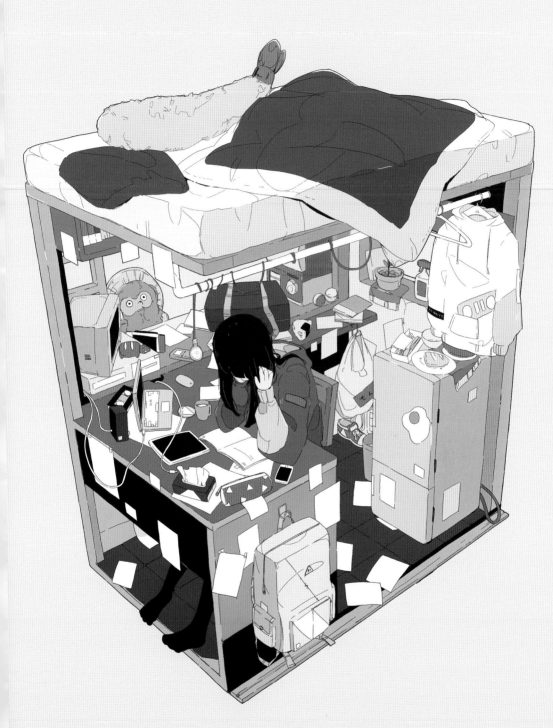

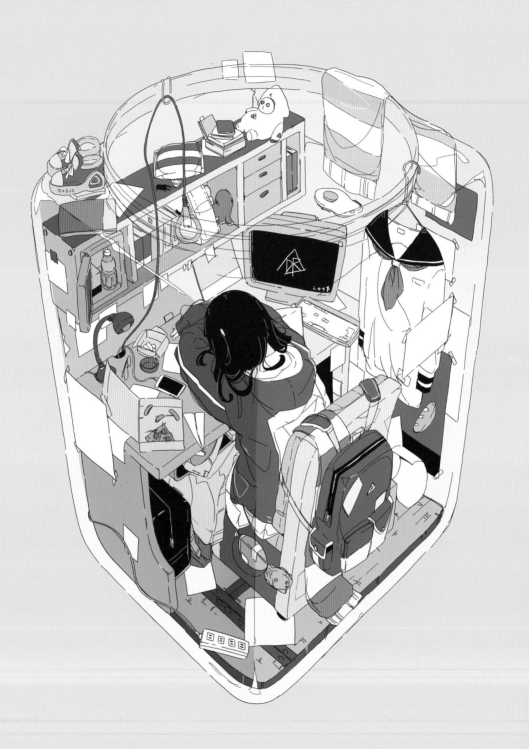

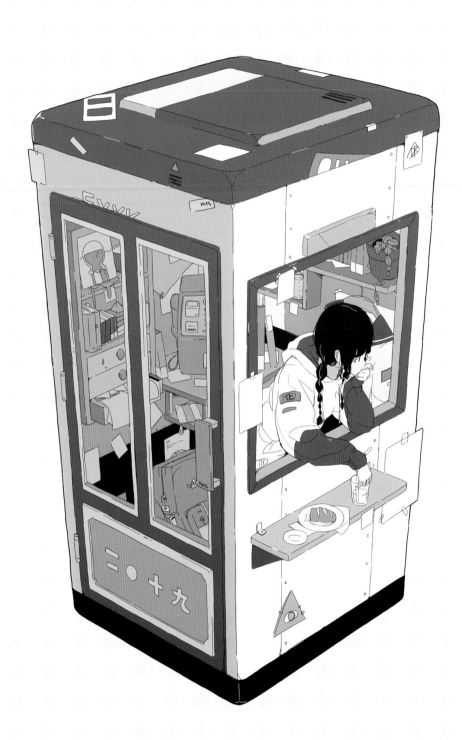

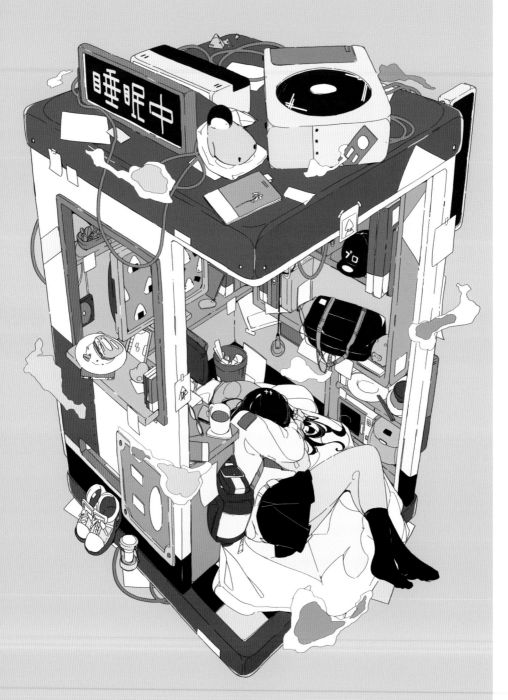

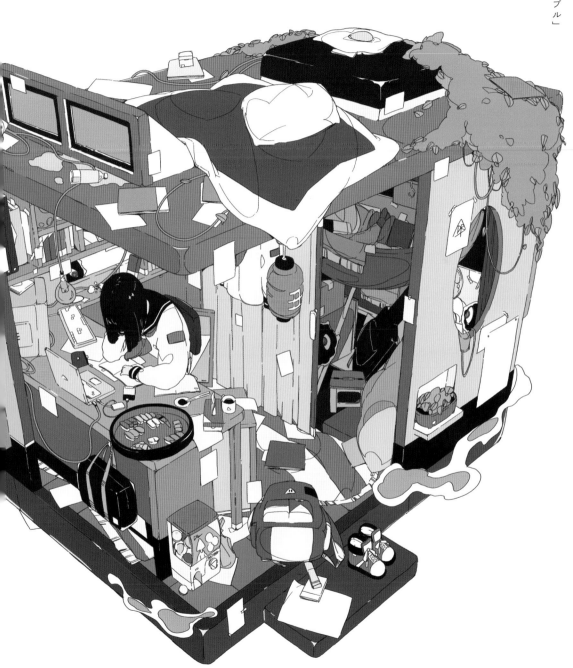

「ミステリーサークル」

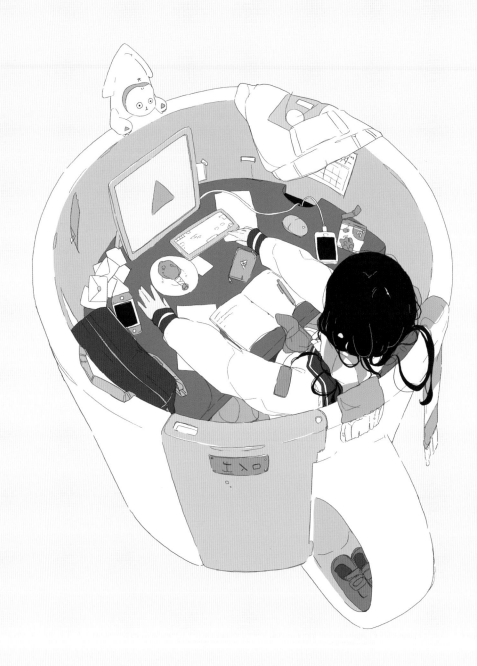

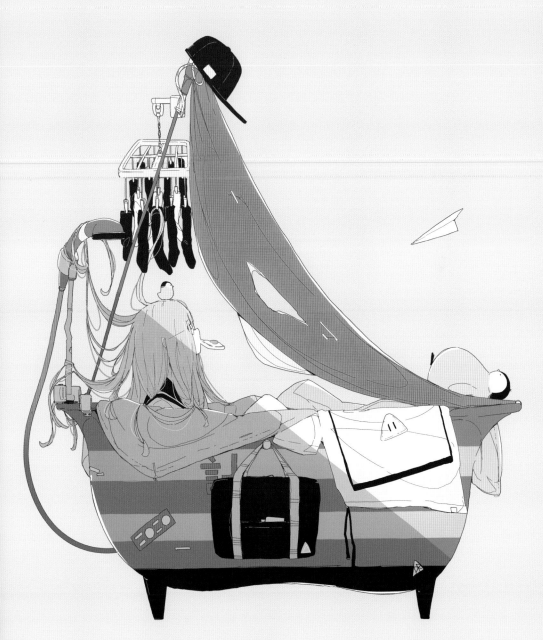

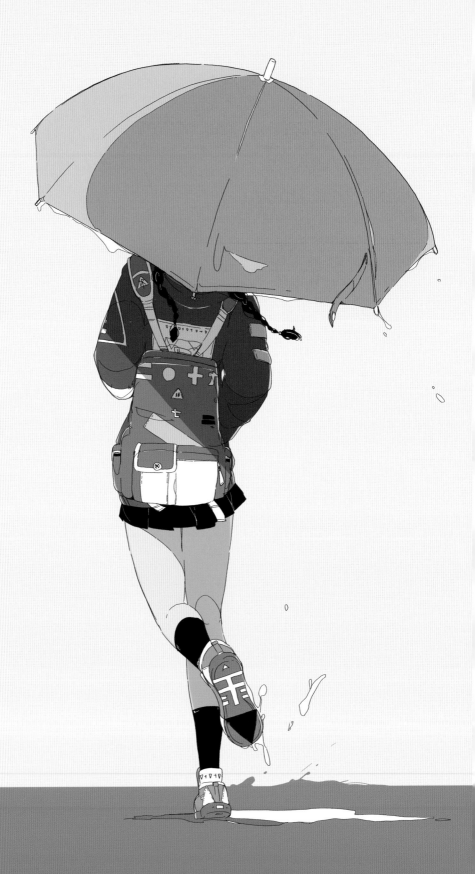

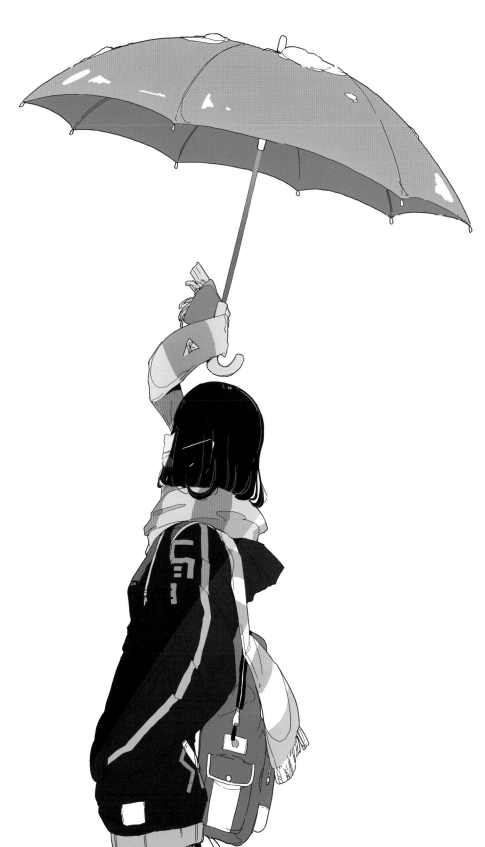

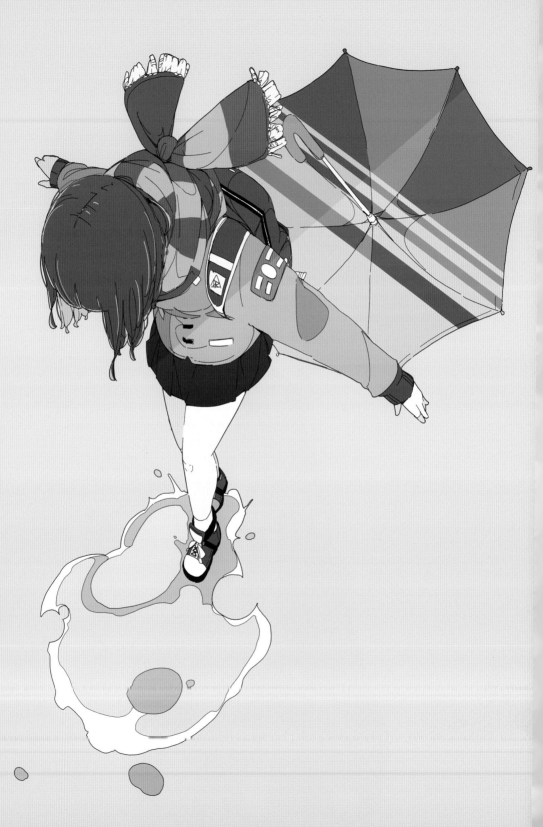

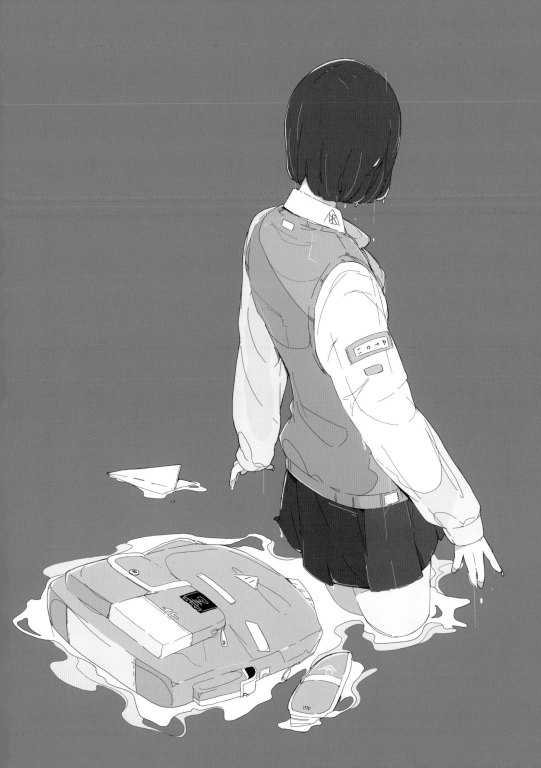

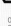
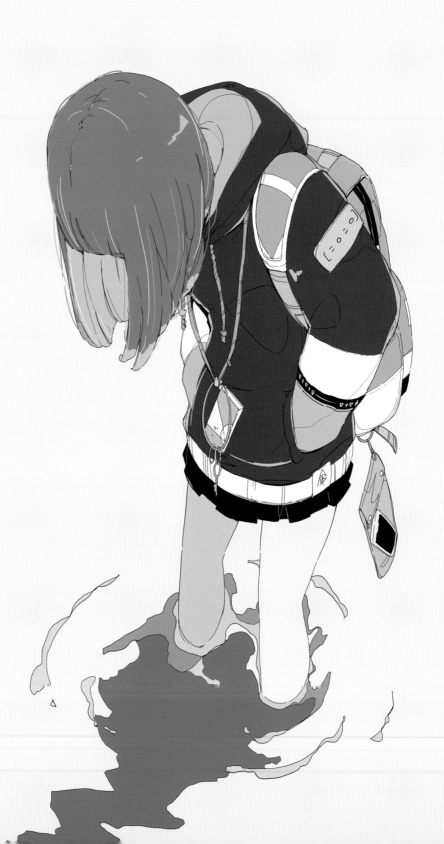

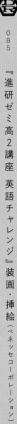

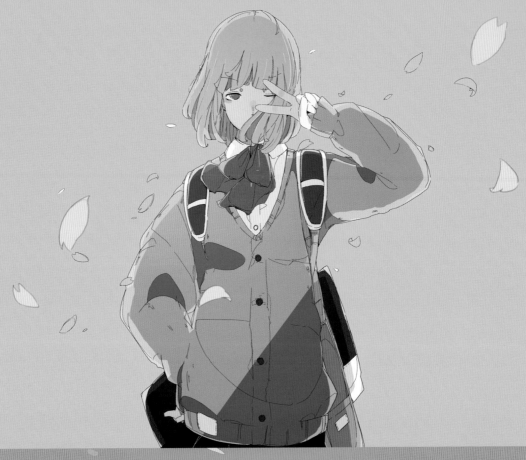

『進研ゼミ高2講座 英語チャレンジ』装画・挿絵（ベネッセコーポレーション）

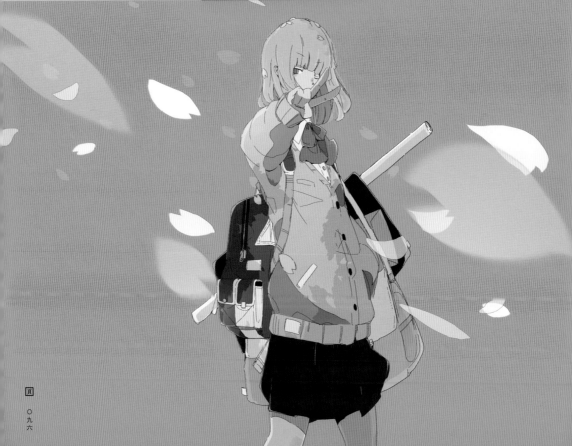

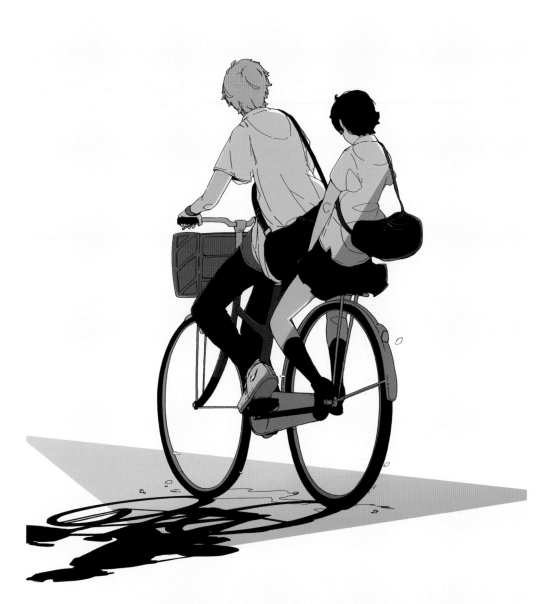

「スタジオ地図10周年 Tシャツ デザイン」ビジュアル（2021／グラニフ）© 「時をかける少女」製作委員会2006 © STUDIO CHIZU

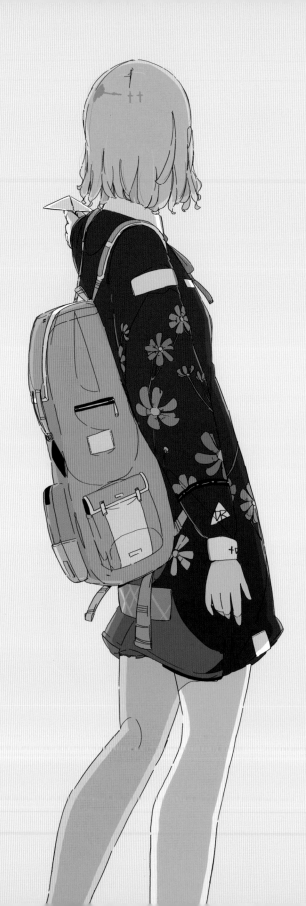

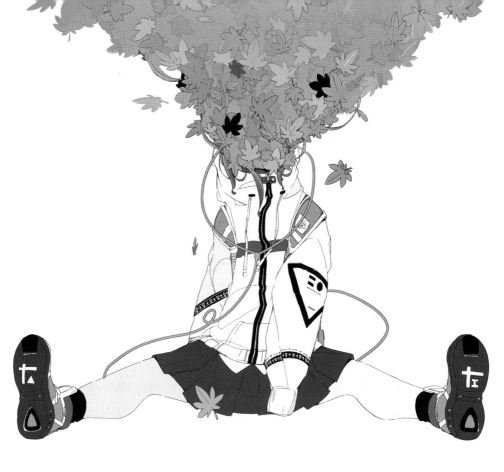

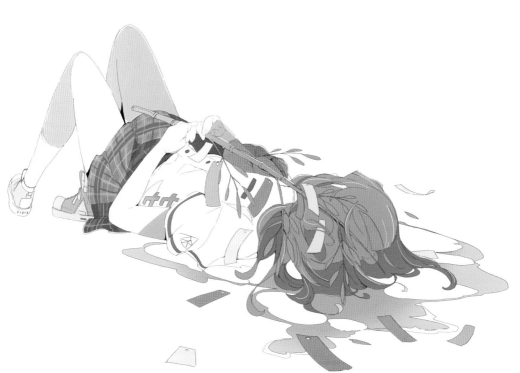

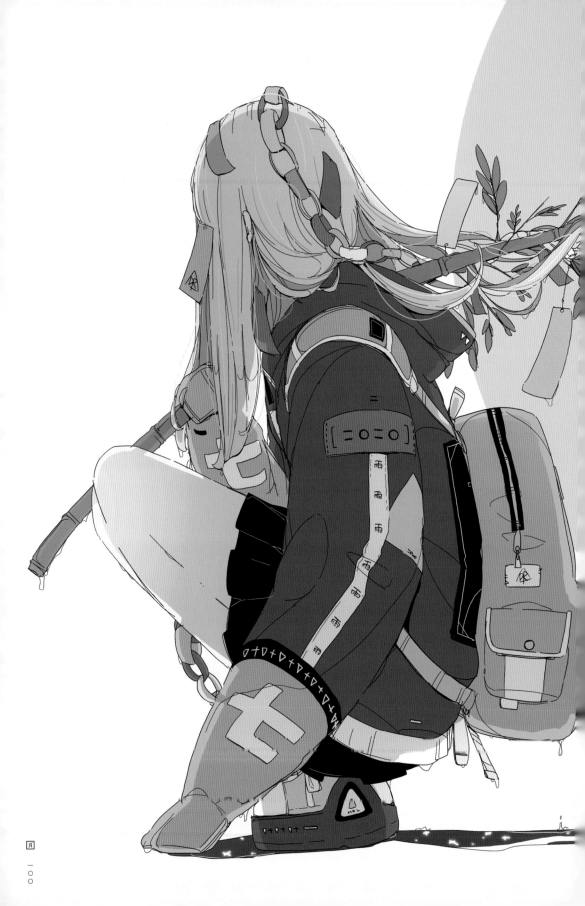

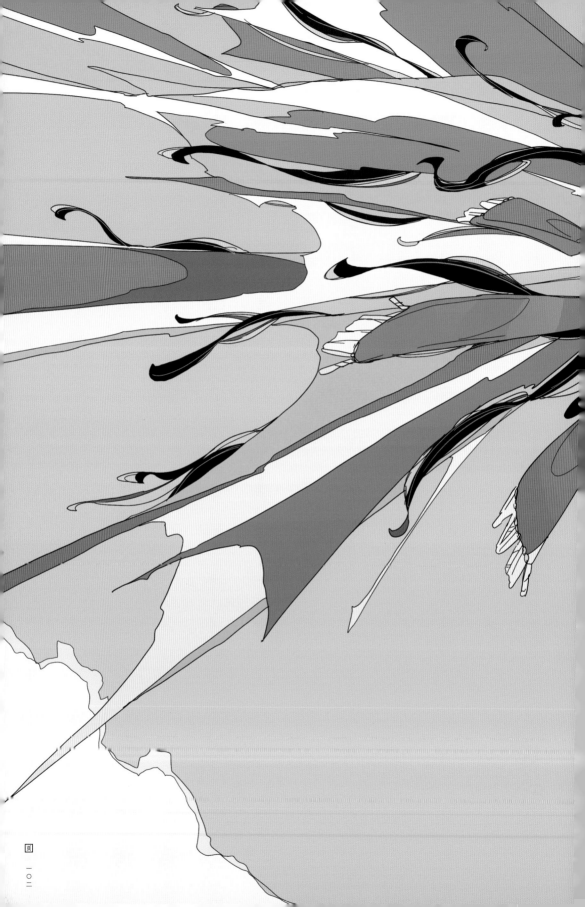

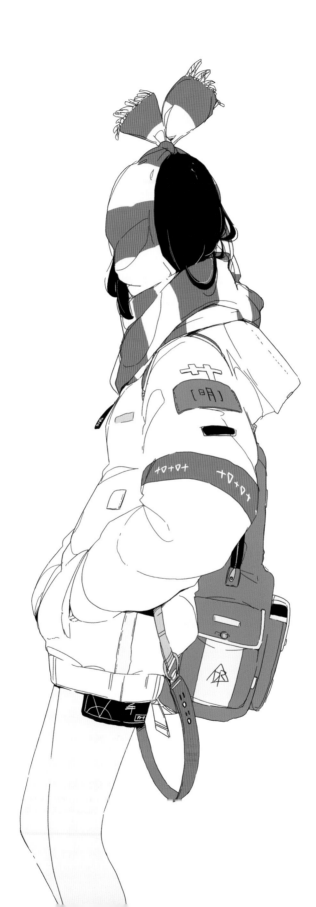

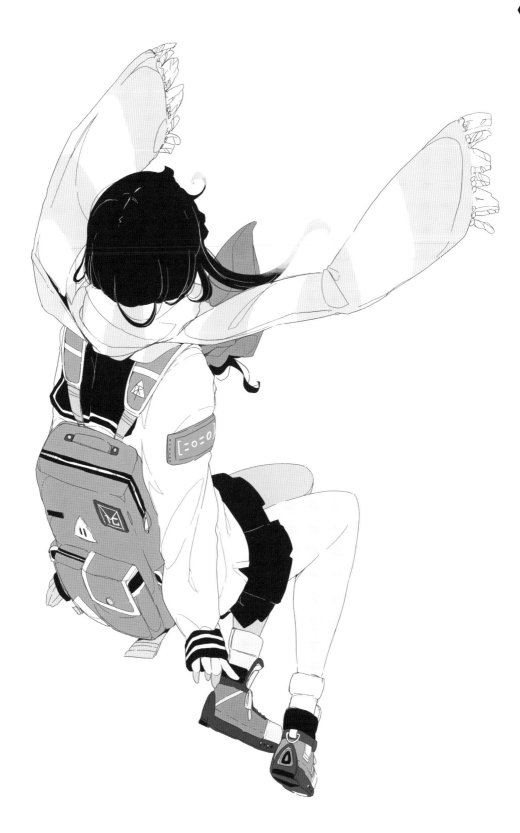

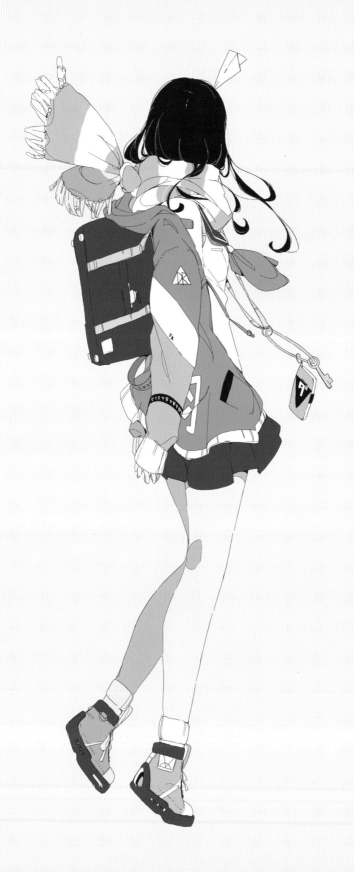

「なんとなく立ち位置が決まっているペア」

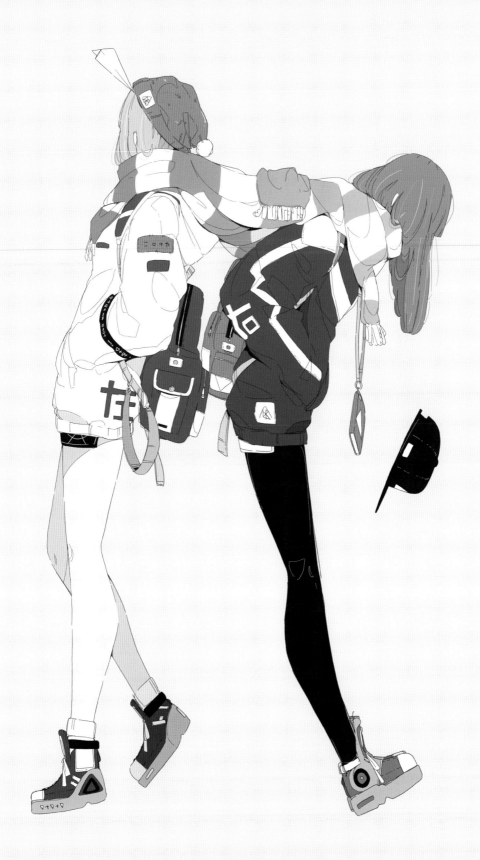

「リモタージュ」

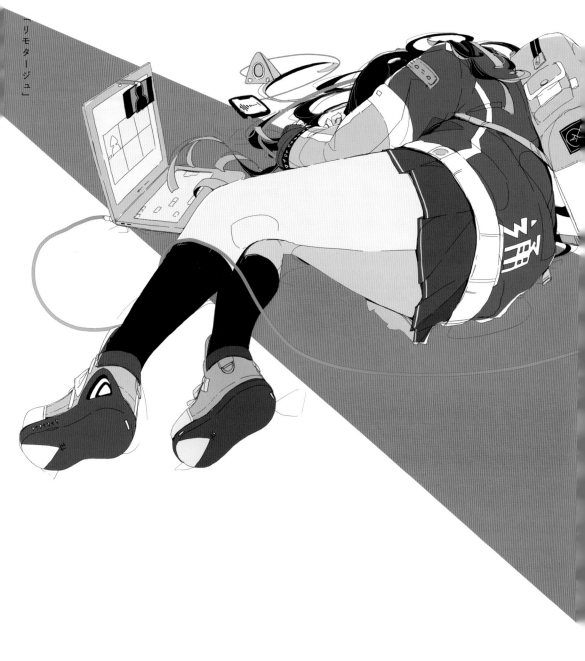

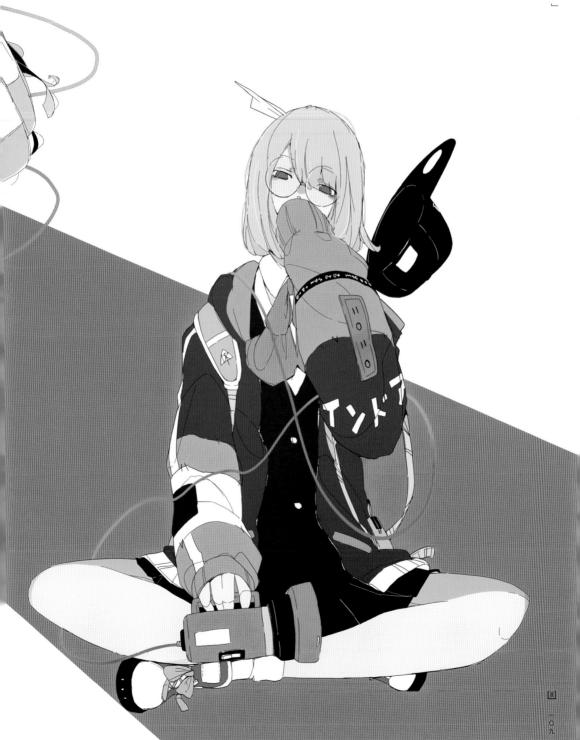

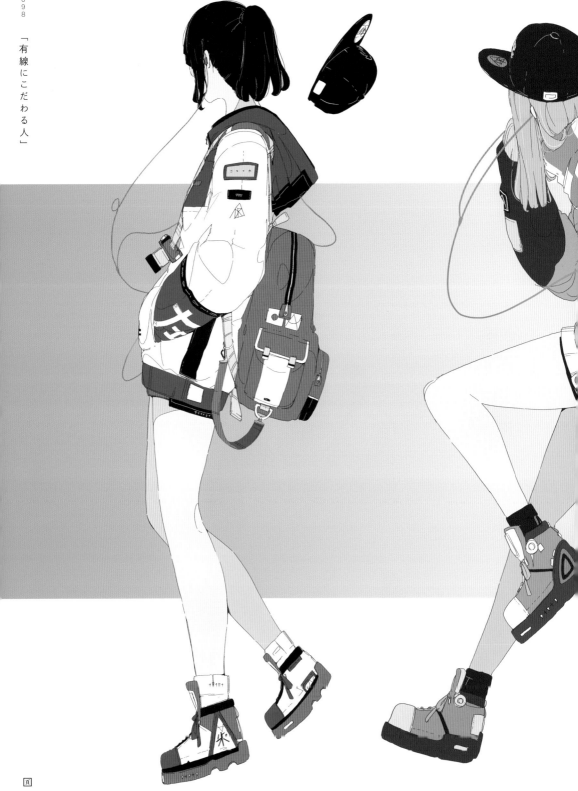

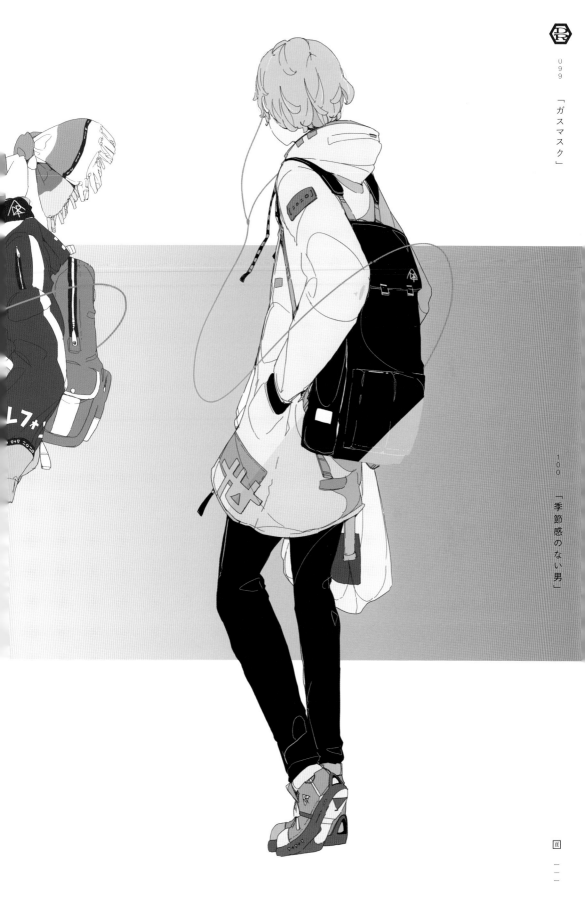

「ガスマスク」

100 「季節感のない男」

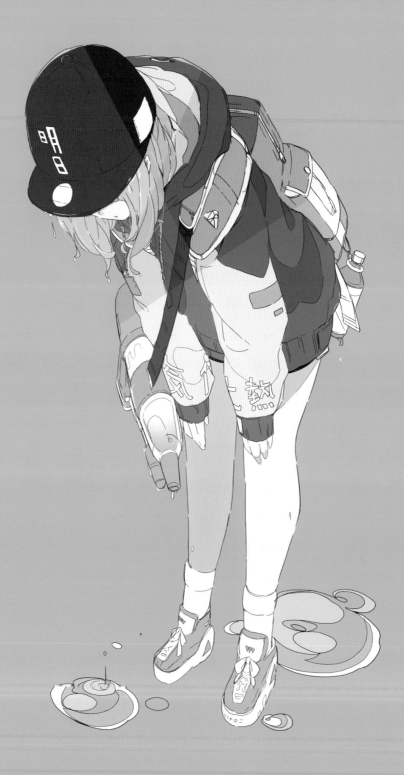

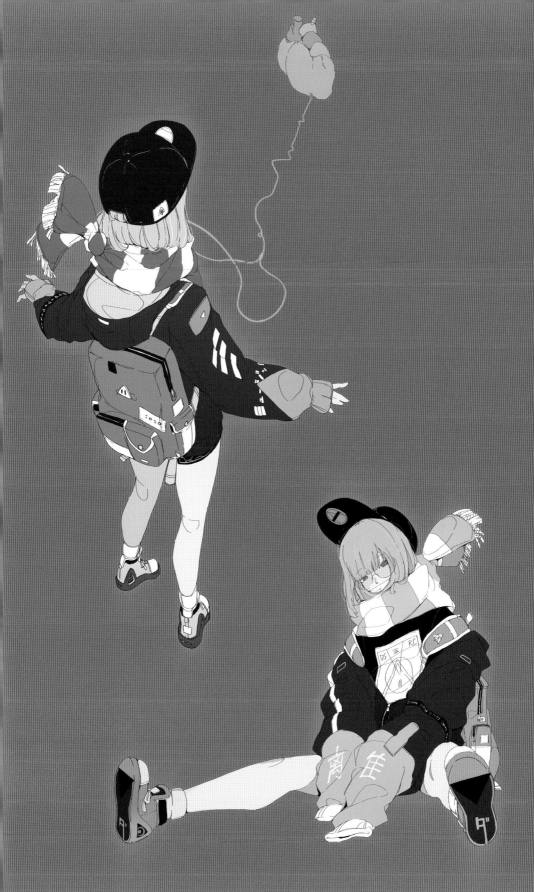

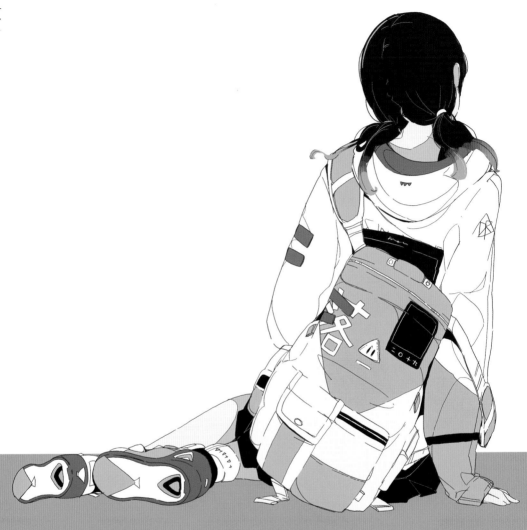

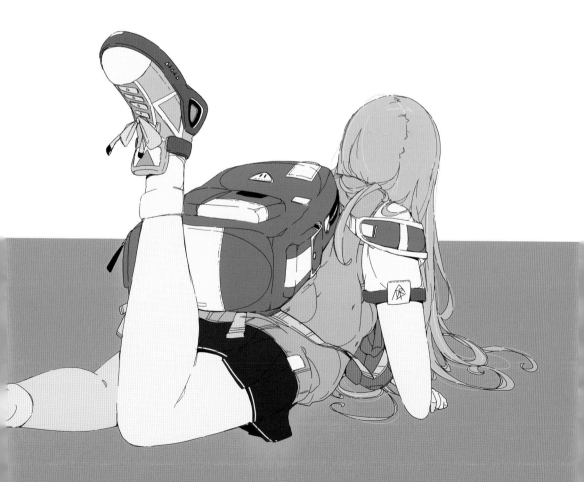

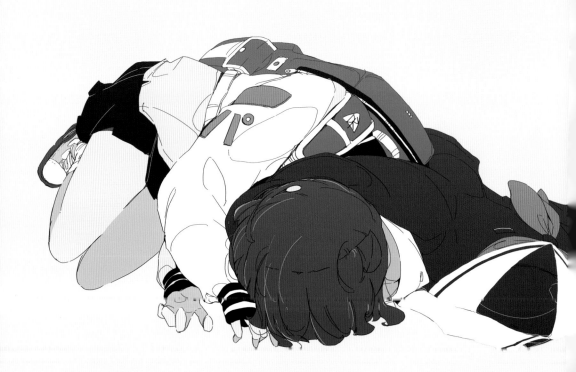

「頭に醤油乗せたらスマホからビームが出ると教わった人」

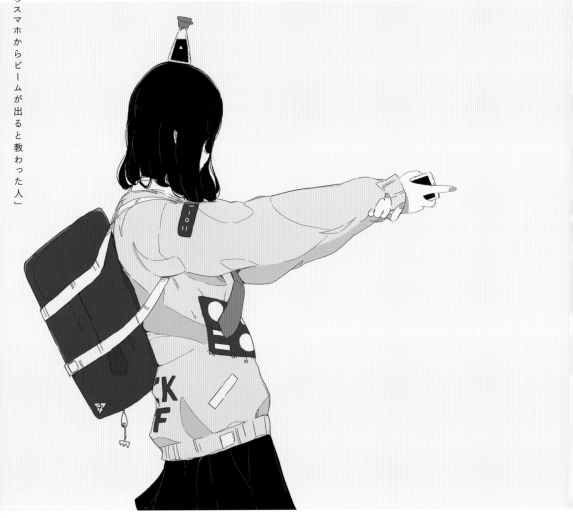

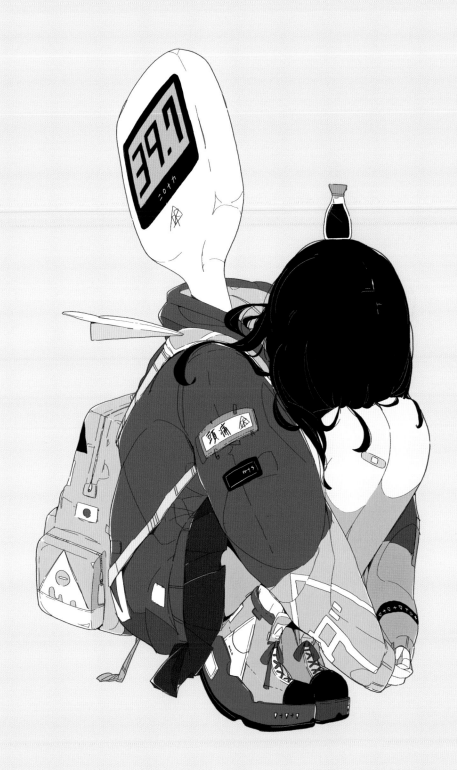

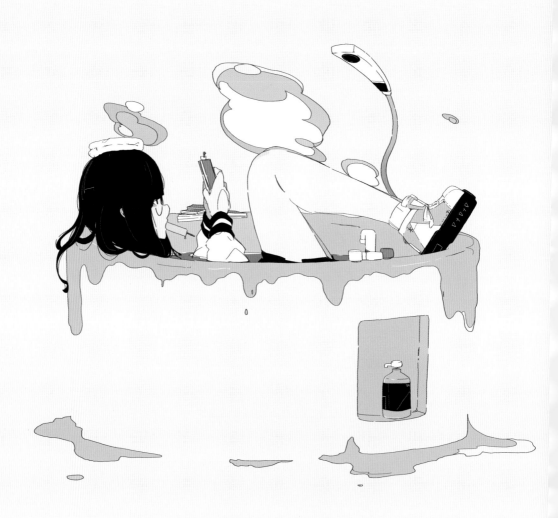

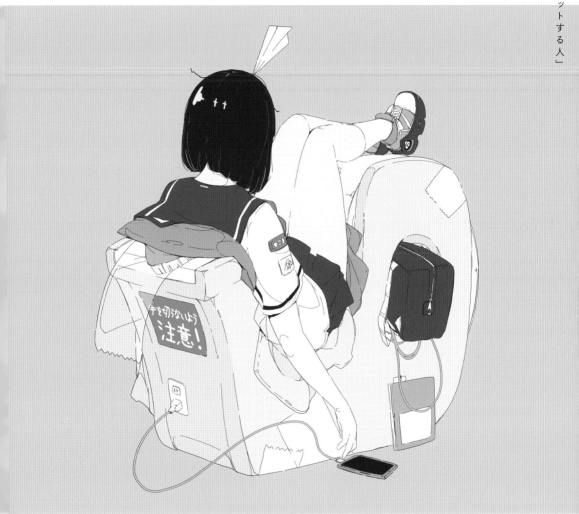

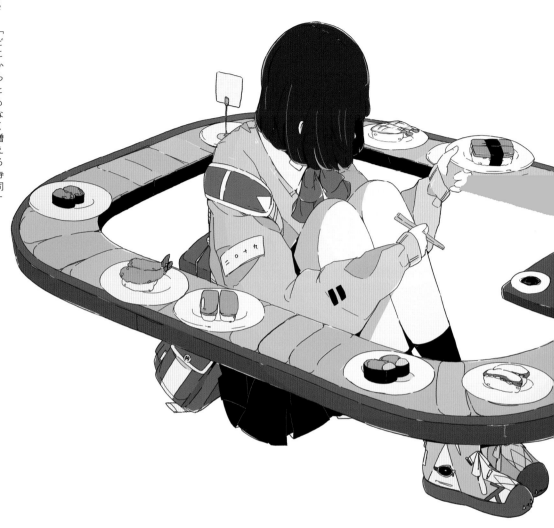

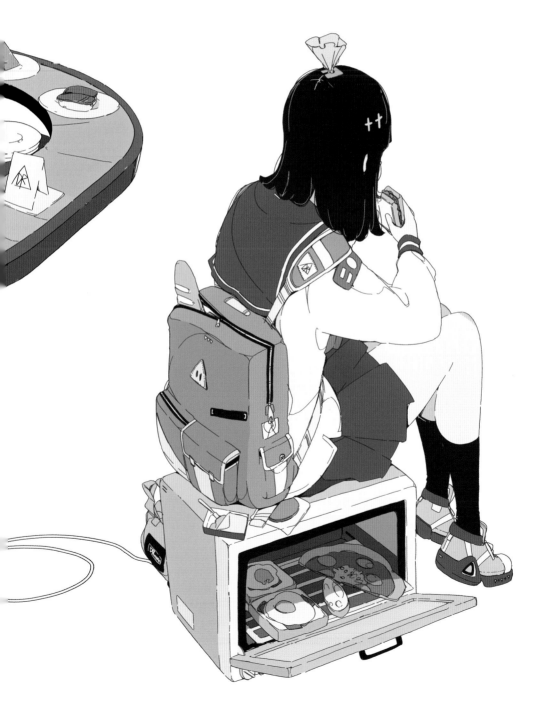

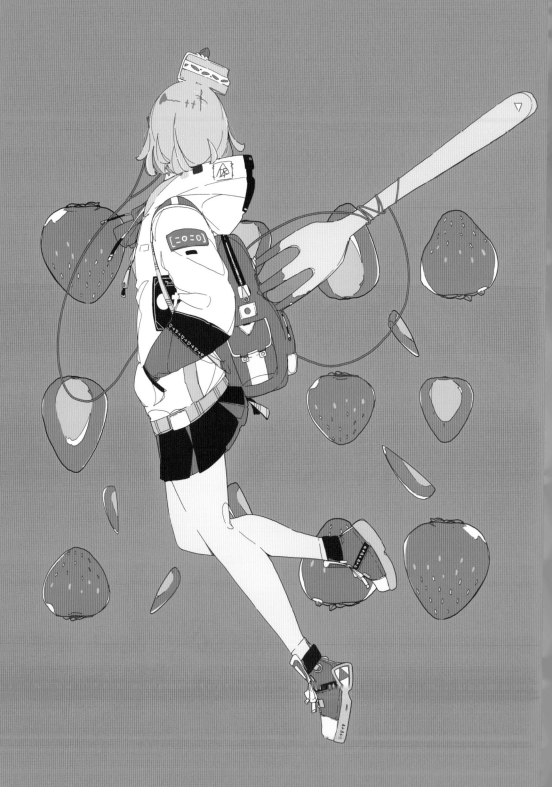

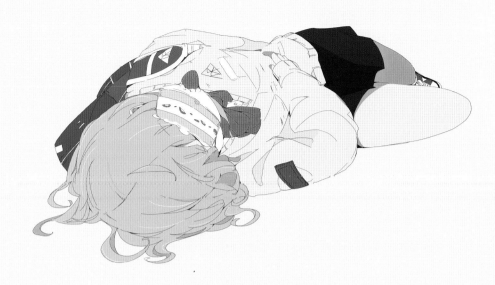

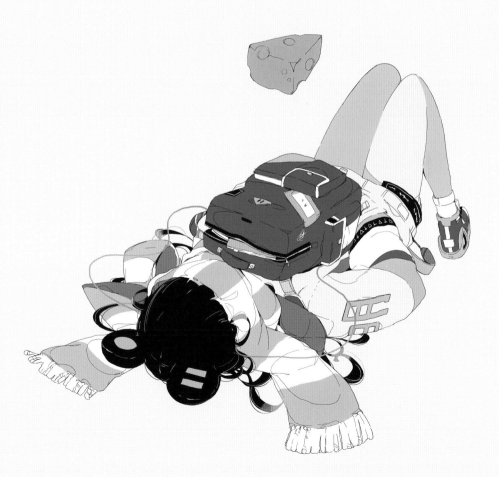

「目玉焼きに好かれている人」

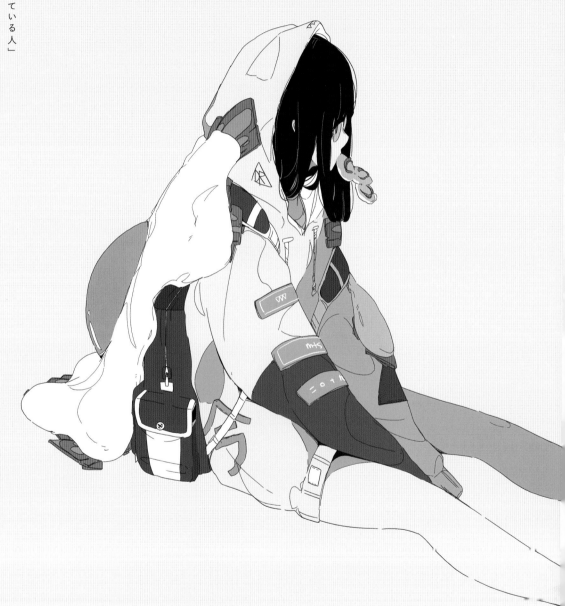

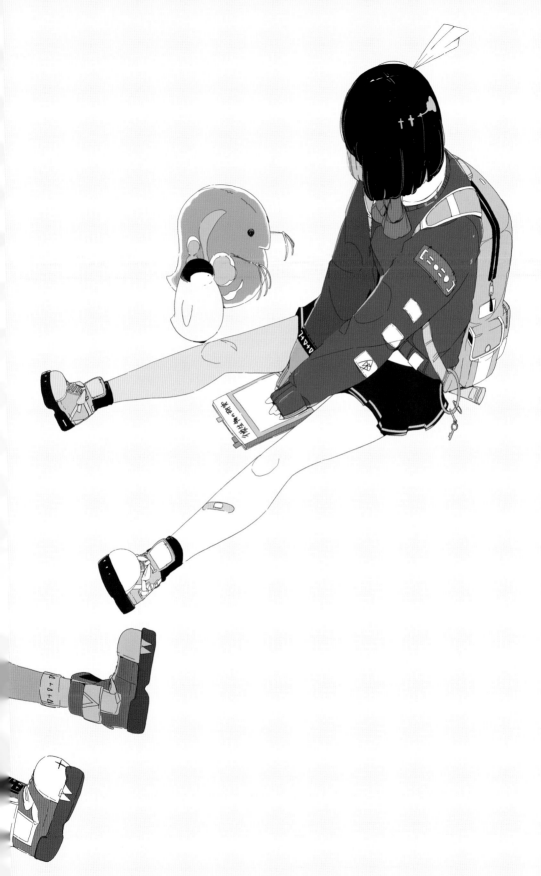

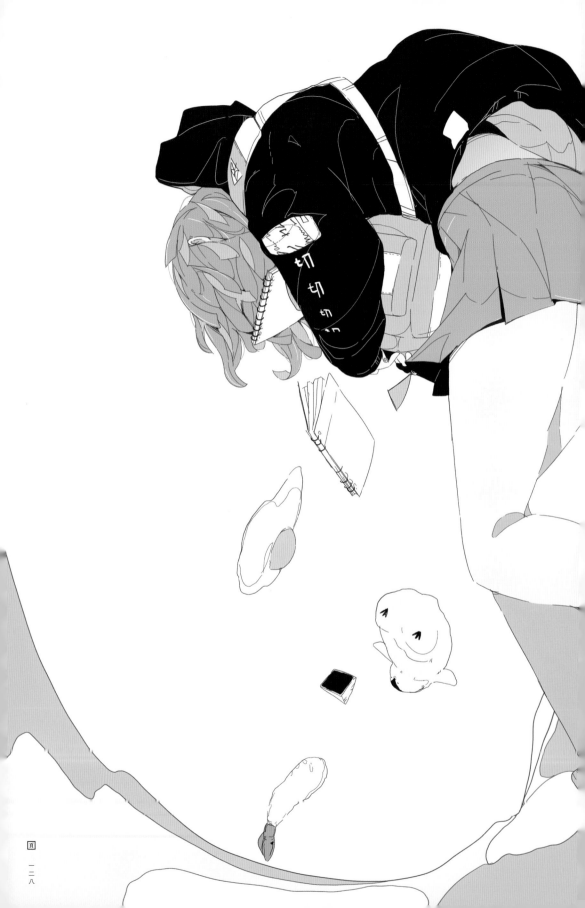

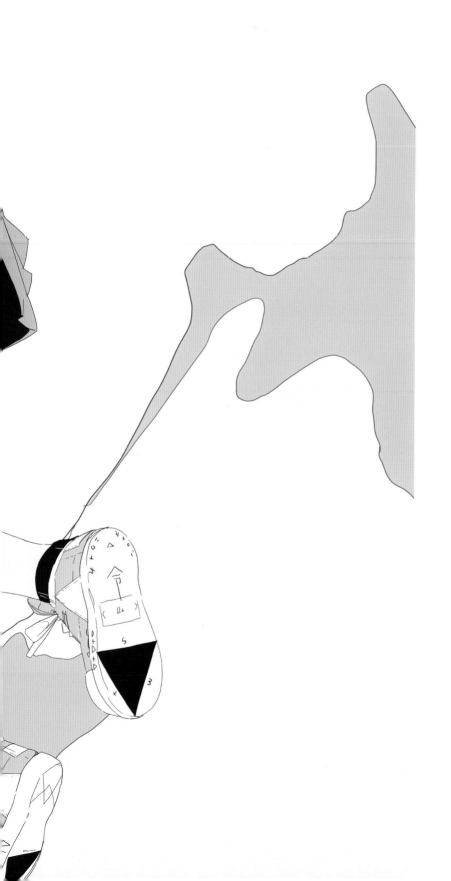

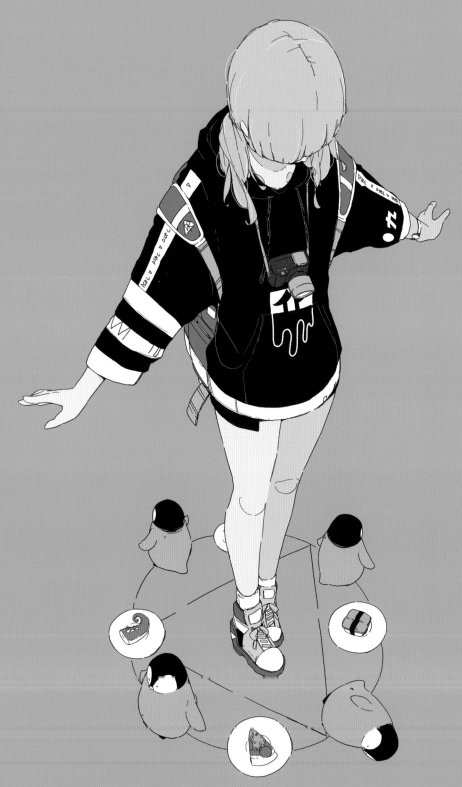

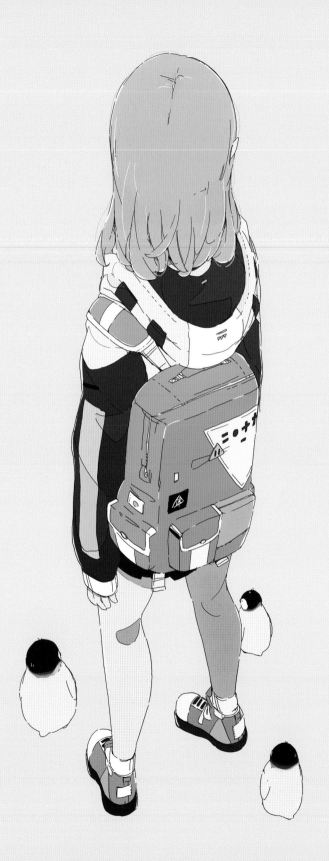

121 「ズ」

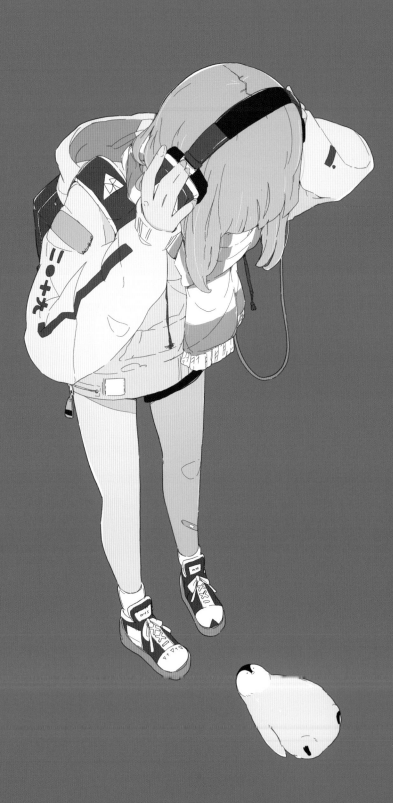

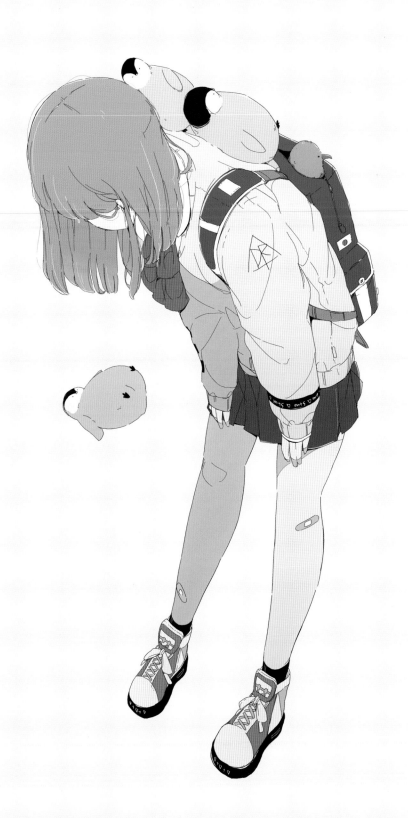

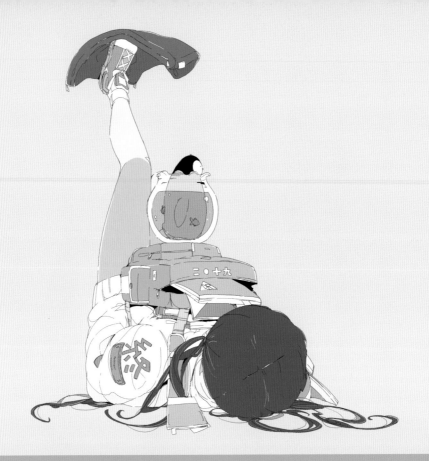

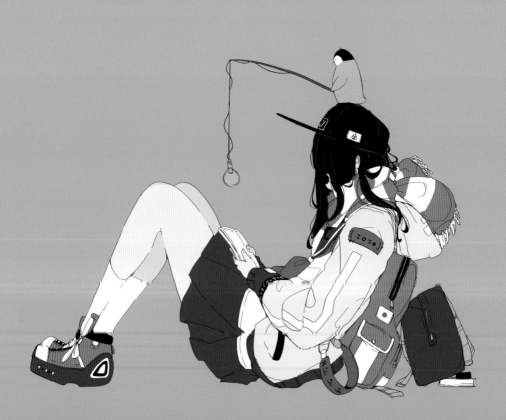

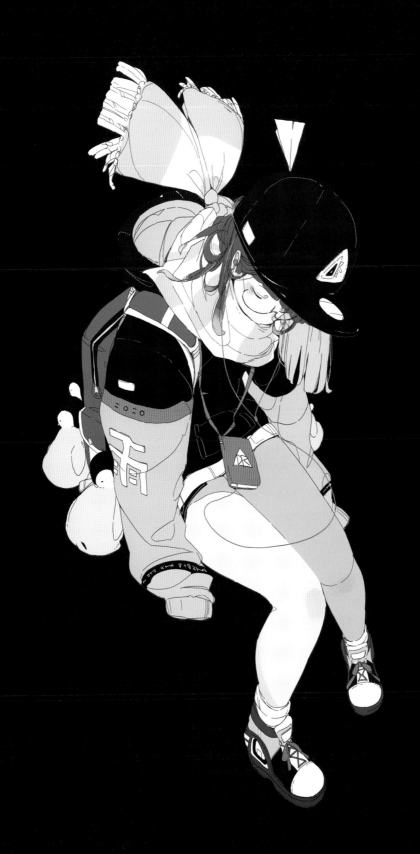

「周りから見たら空中浮遊するペンギン」

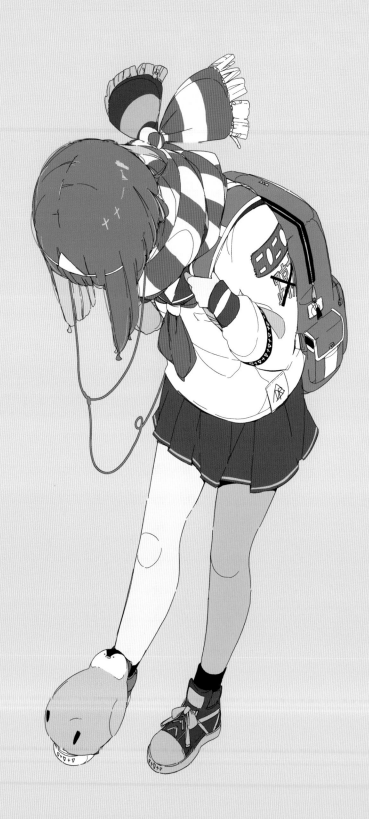

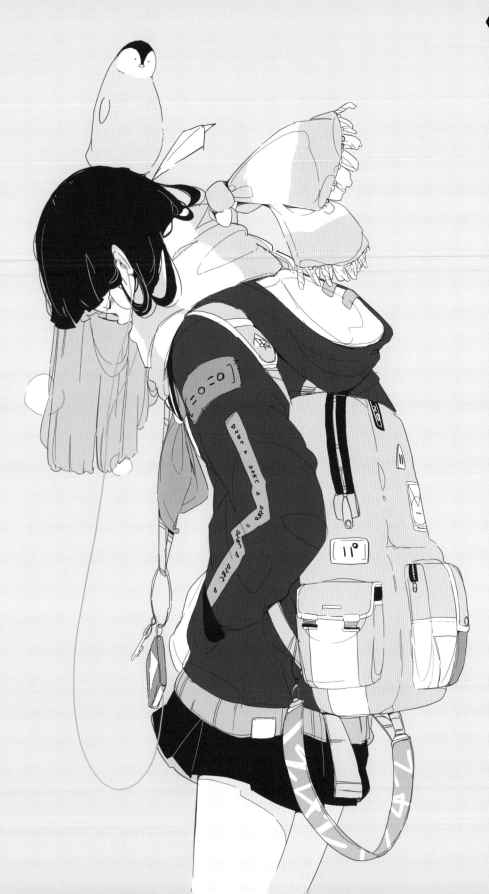

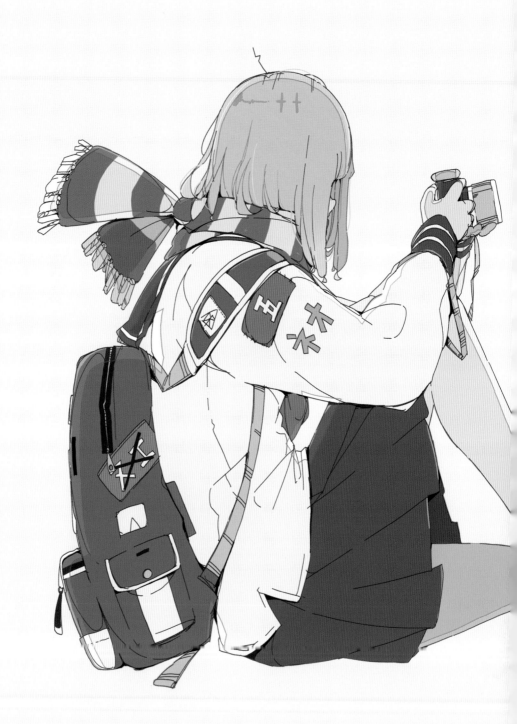

個展「ネオ」メインビジュアル (pixiv WAEN GALLERY)

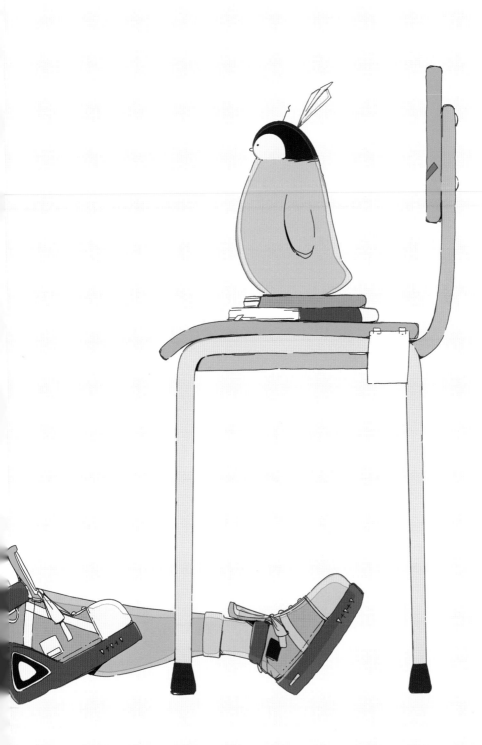

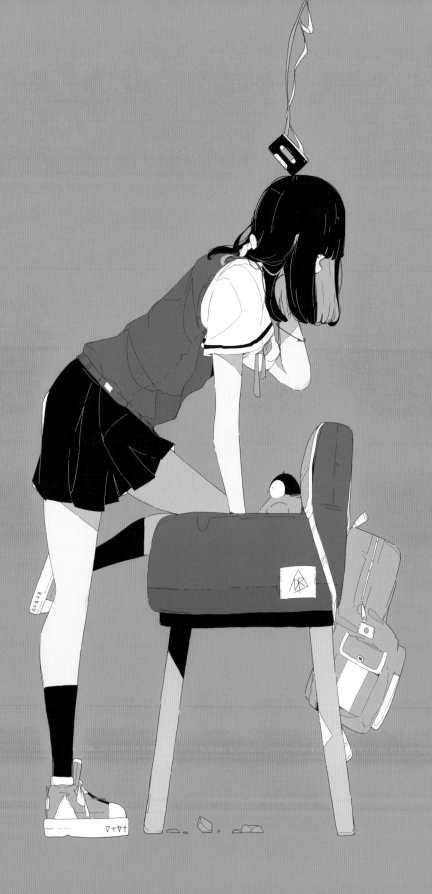

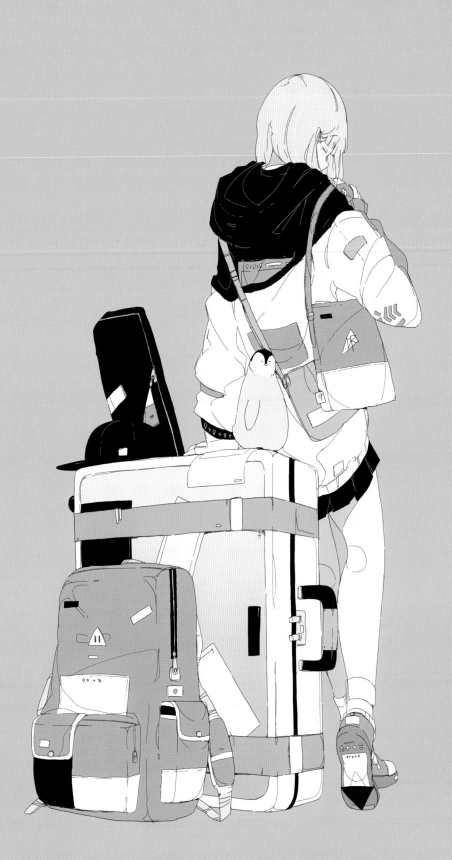

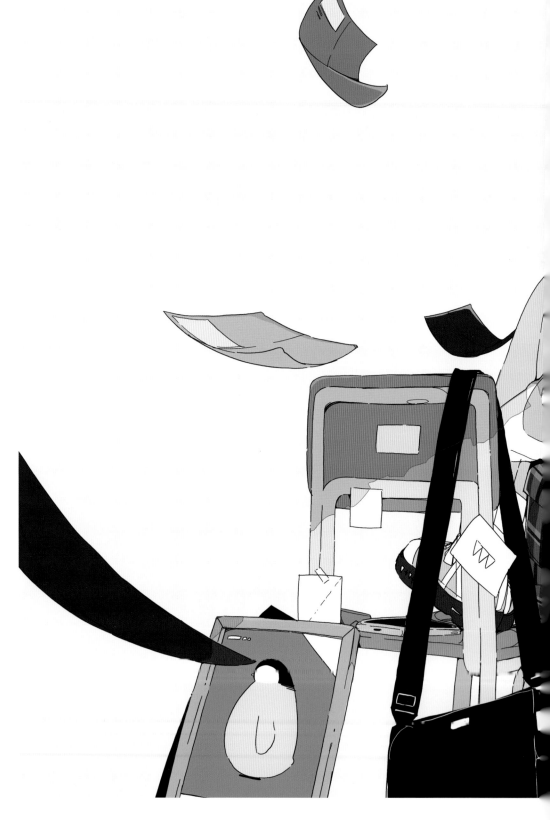

「イノセント」Tカード描き下ろしイラスト（カルチュア・エンタテインメント）

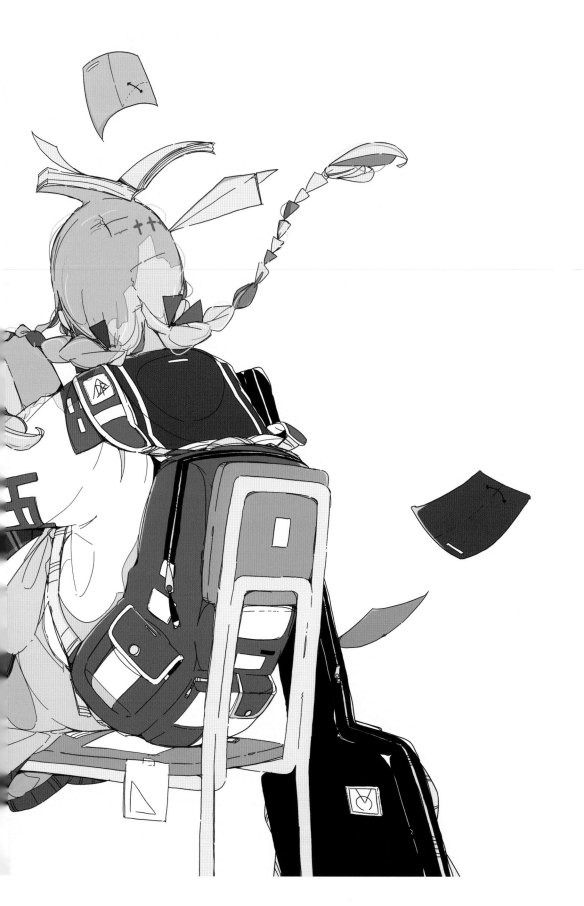

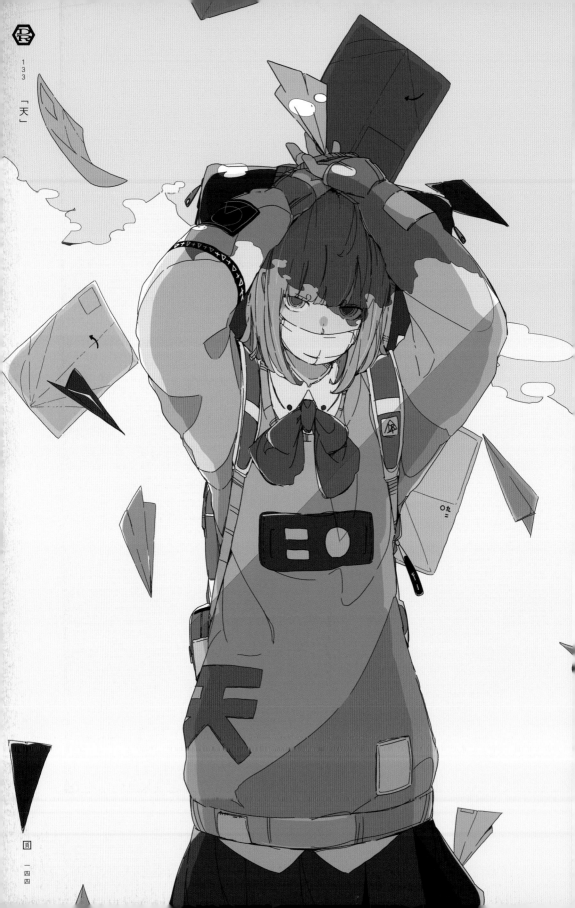